簡帛書法大系

肩水金關漢簡書法 二

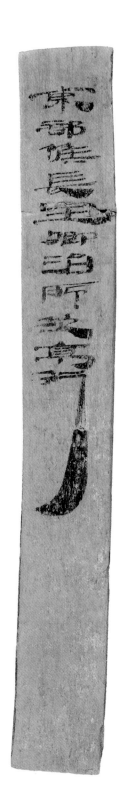

張德芳 王立翔 主編

上海書畫出版社

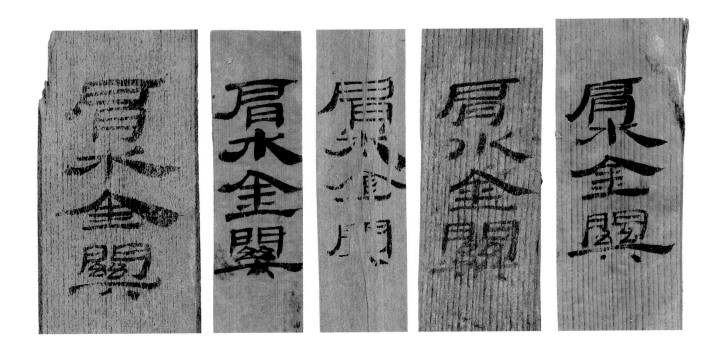

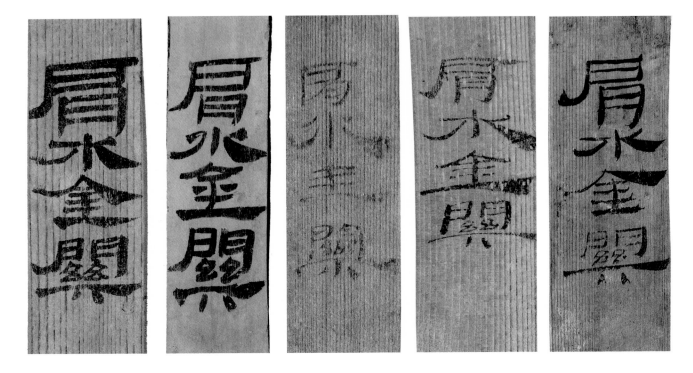

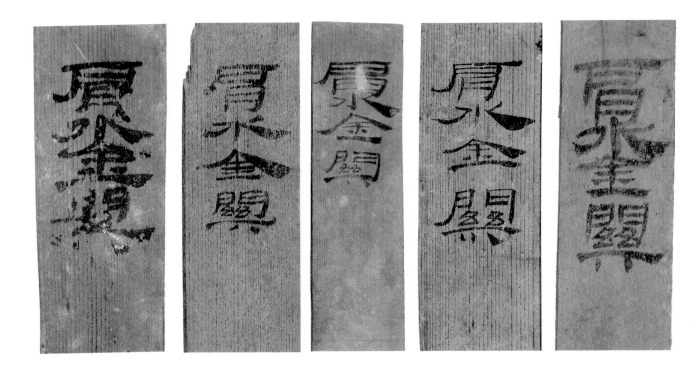

前　言

肩水金關，是漢代張掖郡肩水都尉所轄一處出入關卡，是河西走廊進入居延地區的必經之地，位於甘肅省金塔縣北部，坐落在額濟納河東岸，北緯 40°35′18″，東經 99°55′47″，南距肩水候官遺址（地灣）500 米。發源於祁連山南坡的額濟納河是我國第二大內陸河，全長八百二十多公里。《漢書·地理志》載『羌谷水出羌中，東北至居延入海，過郡二，行二千一百里』，『呼蠶水出南羌中，東北至會水入羌谷』，說的就是今天張掖市境內的黑河和酒泉市境內的北大河，兩水在金塔以北會合後向東北流入額濟納，又稱之爲額濟納河。古往今來，河流兩岸成爲人們棲居和爭奪的天地，也因此而載滿了厚重的歷史文化。

西漢前期，匈奴佔有北方的遼闊土地，河西地區歸西部休屠王和渾邪王駐牧。漢武帝元狩二年（前一二一），霍去病三出河西，驅逐匈奴，『設四郡，據兩關』，使河西地區納入漢朝版圖。在大規模移民實邊、設置郡縣、修築邊塞、駐兵戍守的同時，大約在太初三年（前一〇二），使強弩都尉路博德築居延澤上，沿着額濟納河，從酒泉到居延修築了近五百公里的千里防綫，北部由居延都尉戍守，南部由肩水都尉駐防。從北到南，居延都尉有殄北候官、甲渠候官、卅井候官；肩水都尉有廣地候官、橐他候官、肩水候官。每個候官各自駐守近百里邊塞和數量不等的城障烽隧。此外還有居延和骍馬兩個屯田區。正是這些當年的軍事戍守和經濟文化活動，爲我們留下了兩千多年前先民在此活動的大量遺跡遺物和數量衆多的漢代簡牘。

早在一九三〇年，西北科學考查團成員、年輕的考古學家瑞典人貝格曼曾對額濟納河流域遼闊地域進行了地毯式考古調查，在將近三十處遺址，發掘出土了一萬多枚漢簡，即著名的居延漢簡。其中，在金關遺址（A32）出簡七百二十四枚，在南面五百米地方的地灣遺址（A33）出簡二千三百八十三枚。兩處遺址所出漢簡占全部居延漢簡的三分之一。

時隔四十年後，甘肅省文博部門又於一九七一—一九七三年間，對甲渠候官遺址和肩水金關遺址進行了再次發掘，後者出簡一萬一千多枚。如果再加上一九八六年地灣出土的七百多枚，兩地先後出簡一萬五千多枚，是新舊居延漢簡總數的一半。

肩水金關同懸索關一起形成河西走廊通向東北居延地區的兩處邊關，功能和性質同西部的陽關、玉門關一樣，是檢查出入行人的關口。金關漢簡包括了大量的出入關文書和軍事屯戍的記載，還有大量涉及當時西北邊地政治、經濟、文化、交通、民族、社會等方面的內容，是研究兩漢西部邊疆的第一手資料。從書法藝術上講，簡牘文字跨越數百年，其中包含的各類書體如小篆、古隸、八分、

隸草、章草、今草等等，既是我們觀摩欣賞的書法藝術珍品，又是書法愛好者臨摹傳承的範本，還是研究漢字演變和書法史的實物資料。

二十世紀三十年代出土的金關漢簡，收錄在中華書局一九八〇年出版的《居延漢簡甲乙編》中。近年來臺北歷史語言研究所重新整理，有紅外綫圖片，已出版《居延漢簡》壹至肆卷，有清晰的圖版和準確的釋文。二十世紀七十年代出土的金關漢簡，有中西書局近年出版的《肩水金關漢簡》壹至伍卷以及《地灣漢簡》一卷。

但是上述書籍部頭大、卷帙多、定價高、內容雜，適合專門從事歷史、考古、社會、文化等方面的專業研究工作者，不太適合普通書法愛好者攜帶、觀摩及臨寫。因此之故，我們選編了《肩水金關漢簡書法》四冊，精選可供臨寫的包含各類書體的肩水金關漢簡約三百支，作爲「簡帛書法大系」的一種，希望對簡牘書法愛好者鑒賞臨摹有所裨益。

張德芳（陝西師範大學人文社科高等研究院特聘研究員、甘肅簡牘博物館研究員）

王立翔（上海書畫出版社社長、總編、編審）

二〇一八年十二月

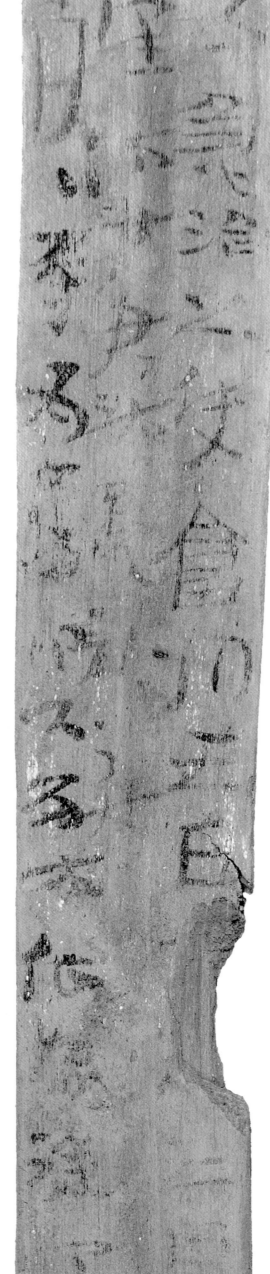

為急治之使會月五日□□三日食時伏地□願必不可已叩=頭=□
謹再拜君游致記□
白幸為屬叩頭多有張□徐卿宋卿許君□韓君公王子游

為急治之使會月五日□□三日食時伏地□願必不可已叩=頭=□
謹再拜君游致記□
白幸為屬叩頭多有張□徐卿宋卿許君□韓君公王子游　73EJT24：10A

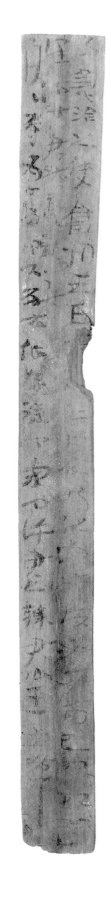

（局部放大）

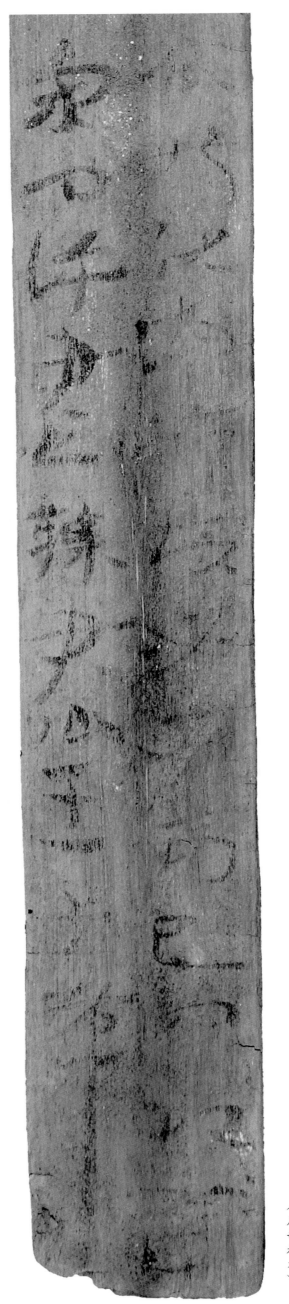

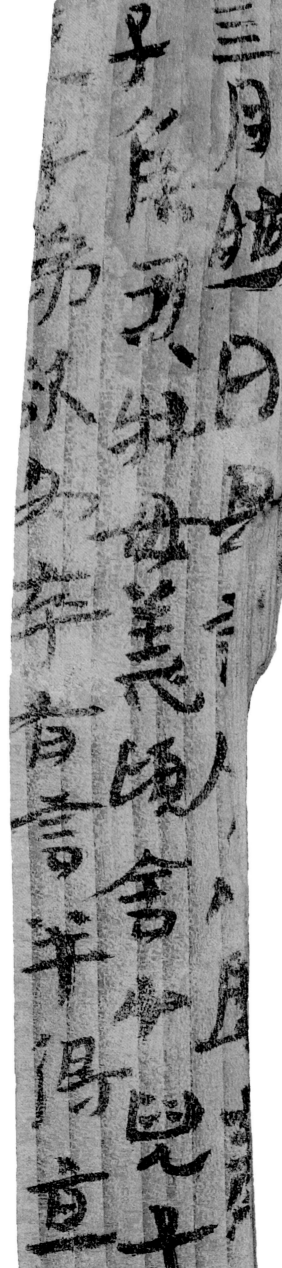

三月晦日具記□□□□問
子侯君壯毋恙頃舍中兒子起居得毋有它今府問故卒及
□子弟欲爲卒者言半得直欲令歆爲卒恐屬它郡又不

73EJT24：11

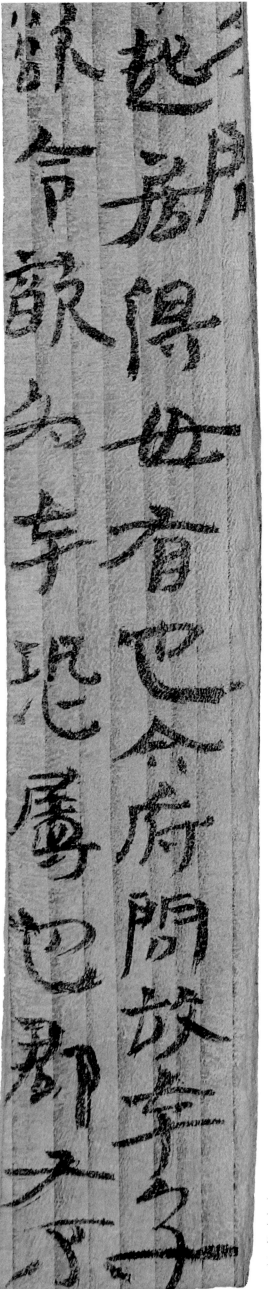

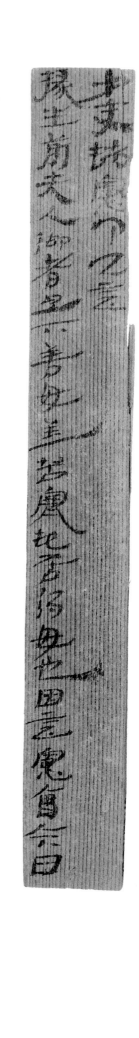

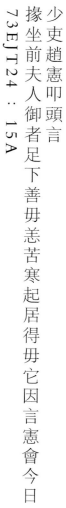

少吏趙憲叩頭言
掾坐前夫人御者足下善毋恙苦寒起居得毋它因言憲會今日
73EJT24：15A

（局部放大）

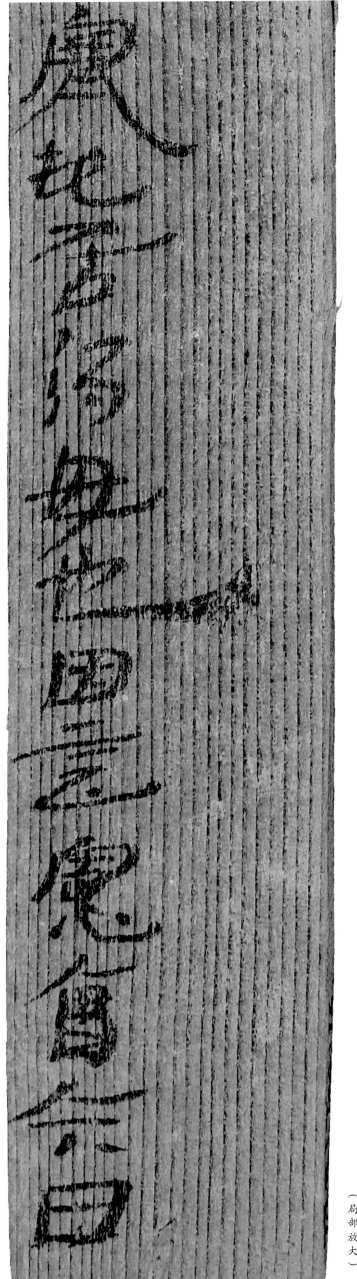

（局部放大）

解緩襦願且借故襦一］二日所不敢久叩＝頭＝

73EJT24：15B

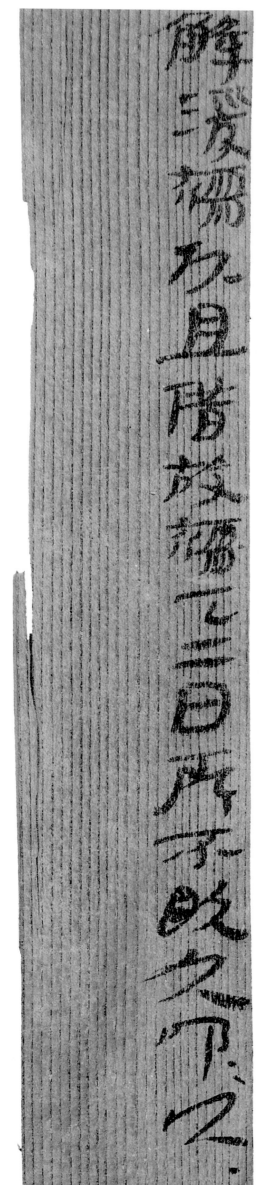

（局部放大）

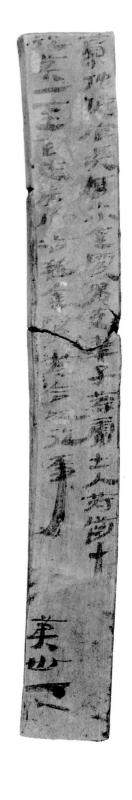

橐他候官與肩水金關爲吏妻子葆庸出入符齒十
從第一至百左居官右移金關葆合以從事 第卅一
73EJT24：19

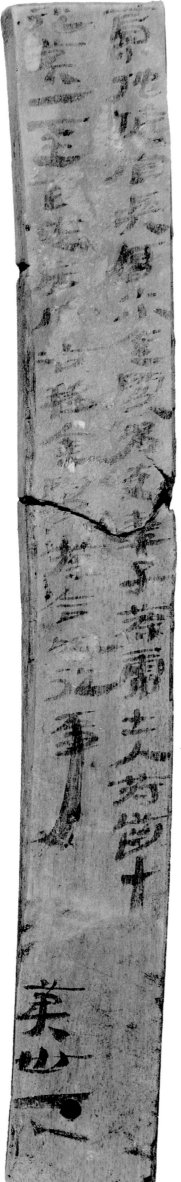

（局部放大）

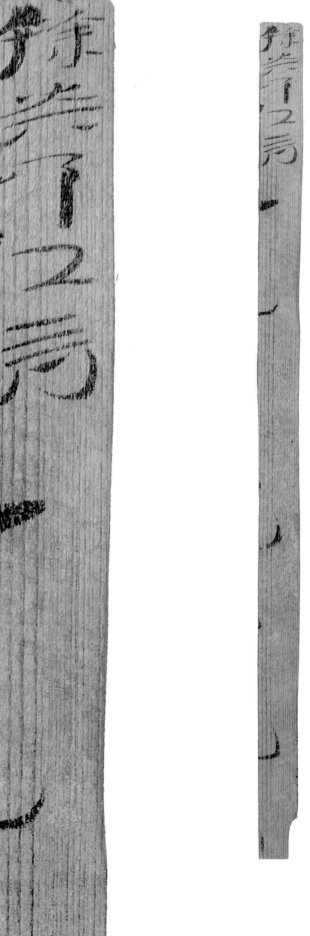

……徐岑叩頭言

73EJT24：20A

（局部放大）

為今元不一」二謹因往人奉書叩頭再拜白
73EJT24：20B

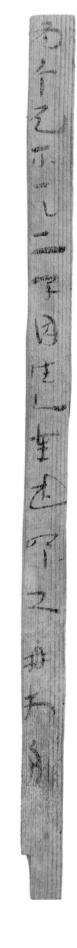

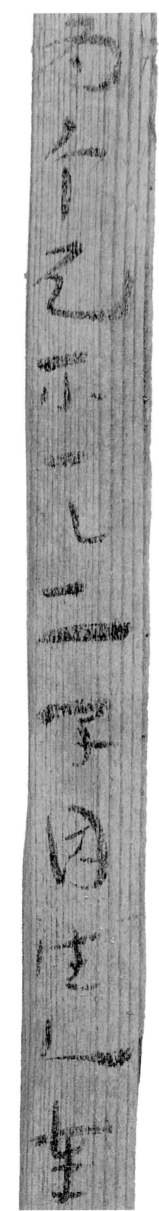

（局部放大）

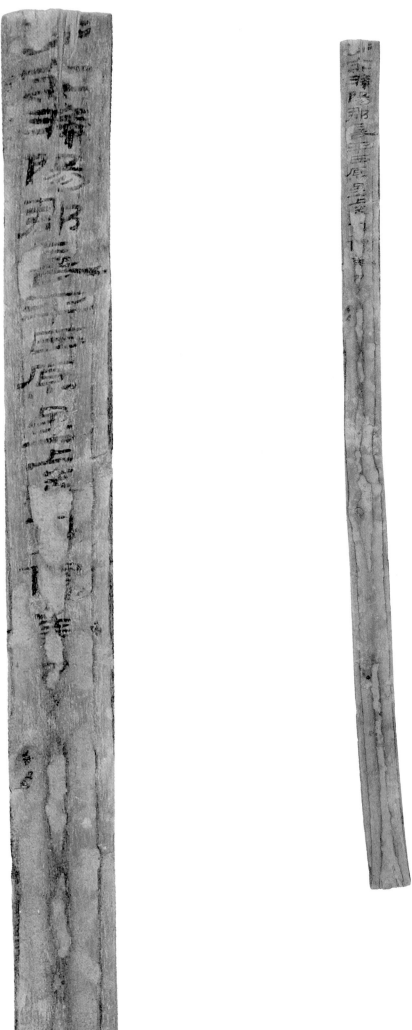

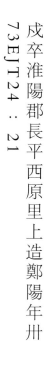

戍卒淮陽郡長平西原里上造鄭陽年卅
73EJT24：21

（局部放大）

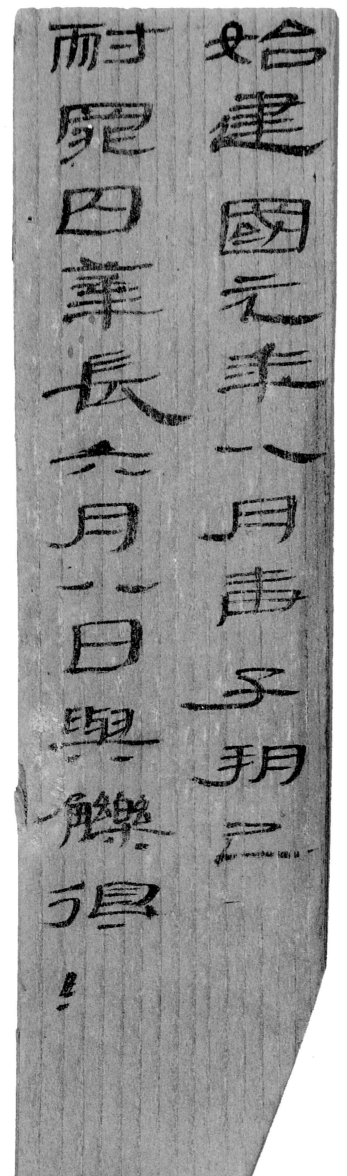

（局部放大）

始建國元年八月庚子朔己
耐罪囚華長六月八日與鯈得□　73EJT24：22

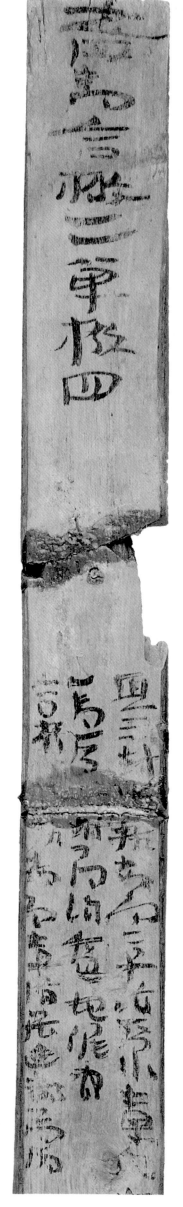

其三封張掖都尉章詣

肩水橐他廣地候

一封肩水都尉詣廣地候官 ·合檄一居左尉詣居延

合檄一張掖都尉章詣廣地候官 ·合檄一居延

張掖都尉章詣居延都尉府檄四

張掖都尉章詣肩水橐他廣地候督蓬史

· 二月壬申平旦受界亭卒

二月壬申平旦受界亭卒督蓬史

73EJT24：26

（局部放大）

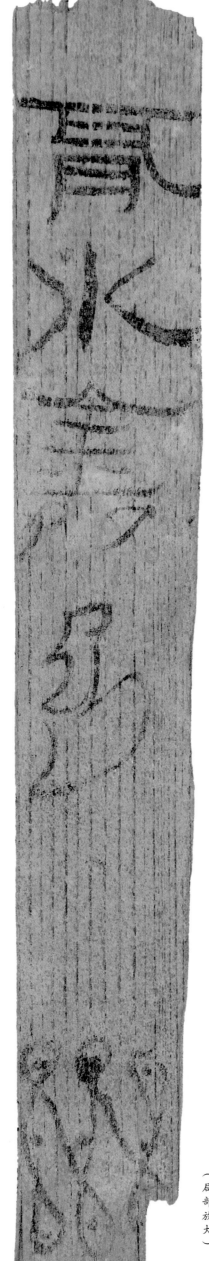

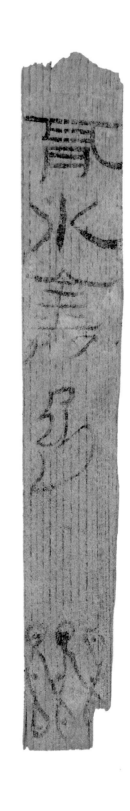

肩水金關（習字）　73EJT24：27A

（局部放大）

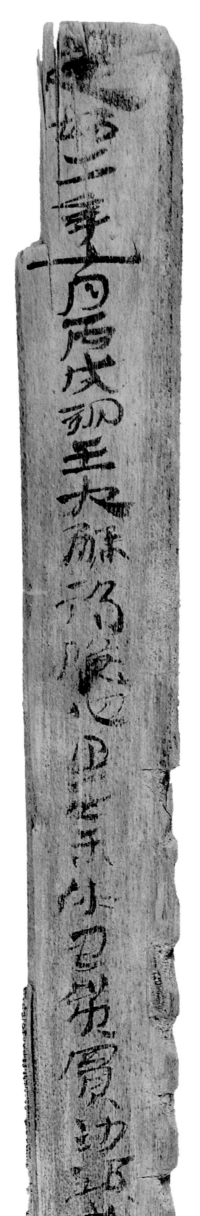

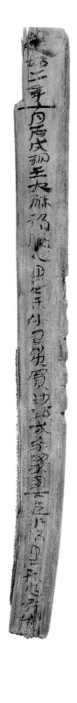

建始二年七月丙戌朔壬寅鰥得□佗里秦俠君貰買沙頭戍卒梁國下邑水陽里孫忠布值□

73EJT24：28

（局部放大）

關嗇夫吏　73EJT24：37

（局部放大）

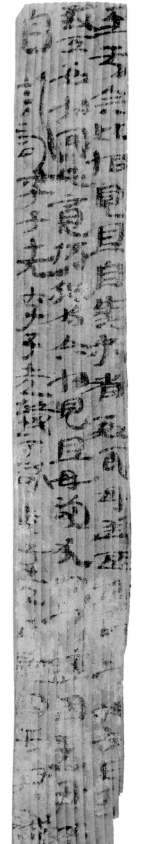

至于今比相見且自愛來者數聞毋送甚厚叩＝頭＝相去日及
致互數相聞此意何能爲今相見且毋深尤叩＝頭＝謹因王君游
白記記李子光李子光致不欲李子光囗謹因王君游
73EJT24：73A

（局部放大）

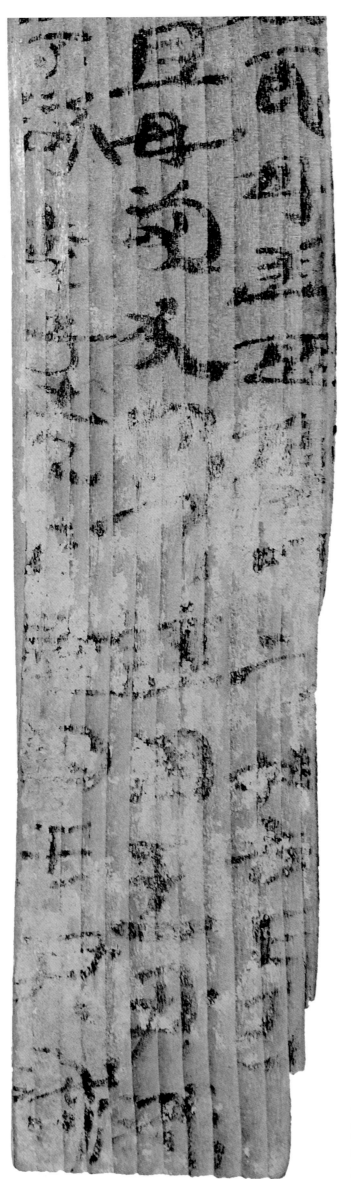

（局部放大）

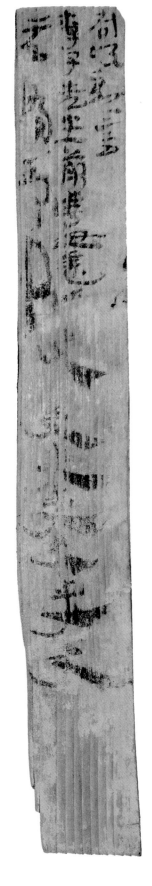

欲叩頭言
李子光坐前善毋恙吏吏吏吏吏吏
元叩頭叩　73EJT24：73B

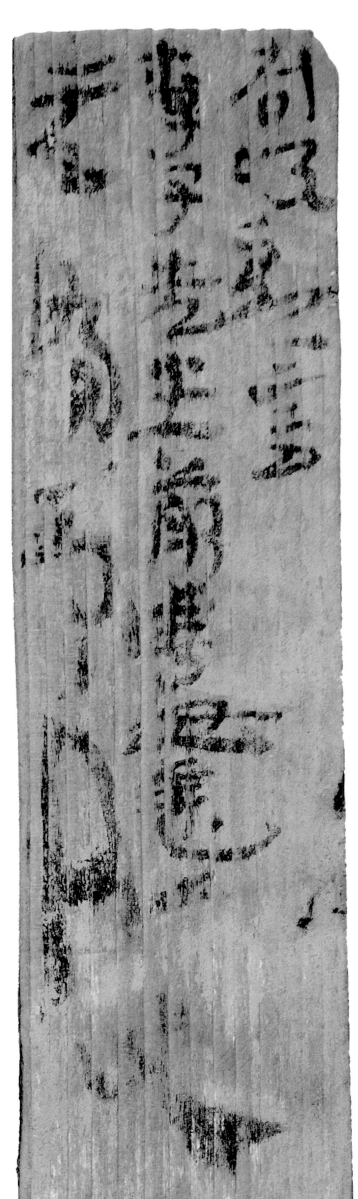

（局部放大）

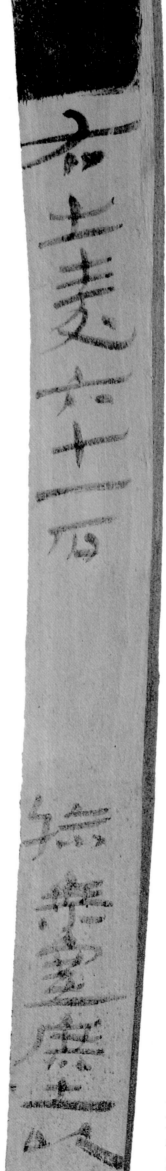

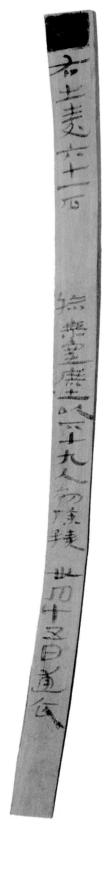

右出麥六十一石 給乘塞庶士以下十九人初除積 卅月十五日逋食　73EJT24：235

（局部放大）

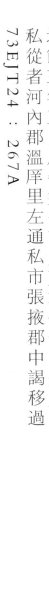

地節三年正月戊午朔辛酉居延軍候世謂過所遣
私從者河內郡溫犀里左通私市張掖郡中謁移過
73EJT24：267A

（局部放大）

章曰軍候印　73EJT24：267B

（局部放大）

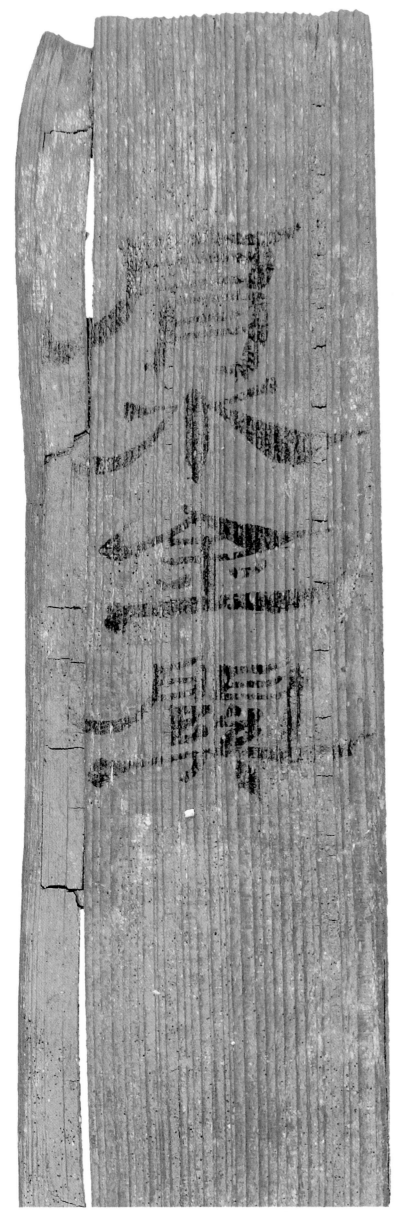

肩水金關　73EJT25：1

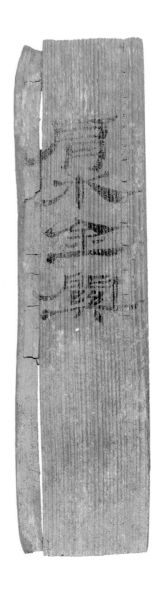

（局部放大）

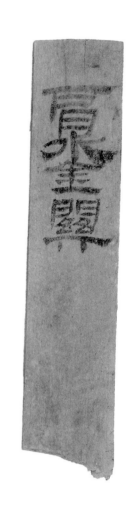

肩水金關　73EJT25：42

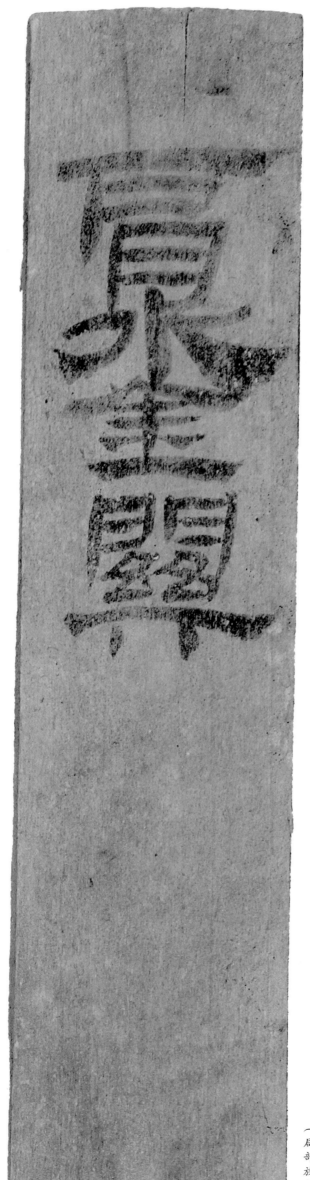

（局部放大）

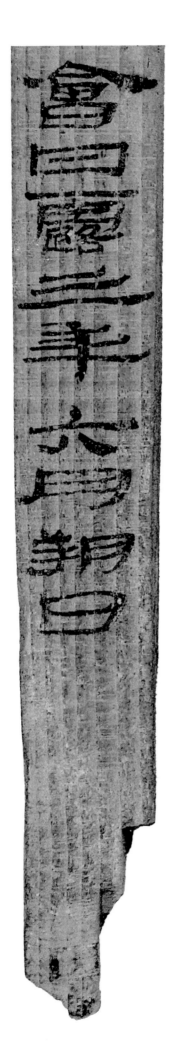

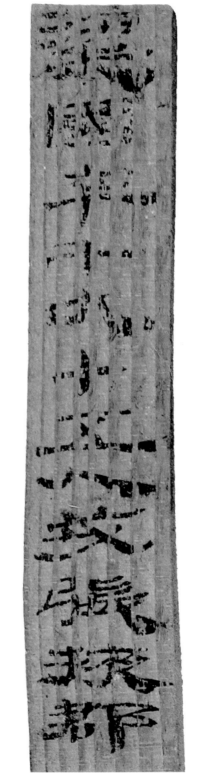

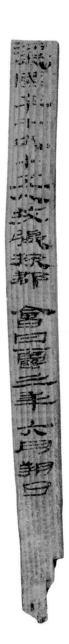

梁國卒千九十五人戍張掖郡

會甘露三年六月朔日四□

73EJT25：86

（局部放大）

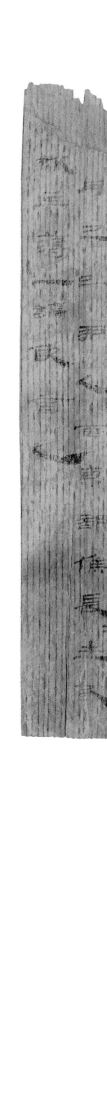

月己巳朔乙酉東部候長生敢
被兵簿一編敢言之　73EJT25：87

（局部放大）

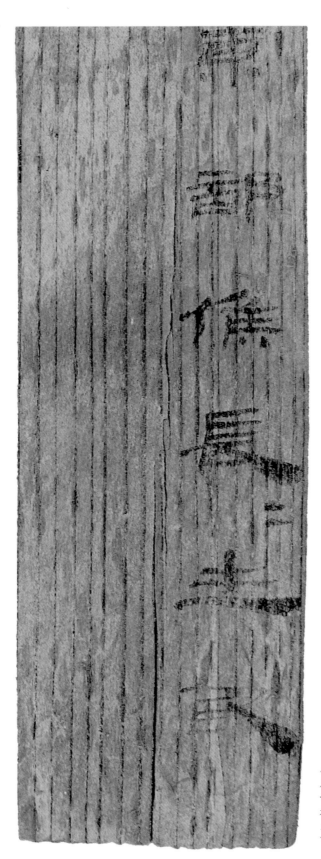

（局部放大）

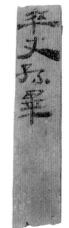

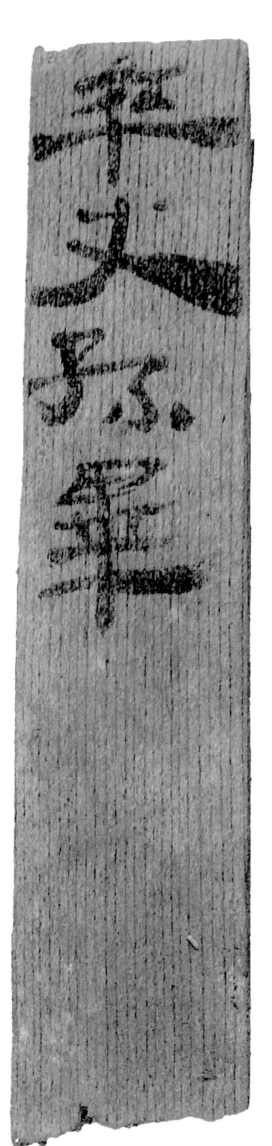

十一月戊午肩水守候最□□
塞尉何以近次兼行丞事下候田官　73EJT26：1A

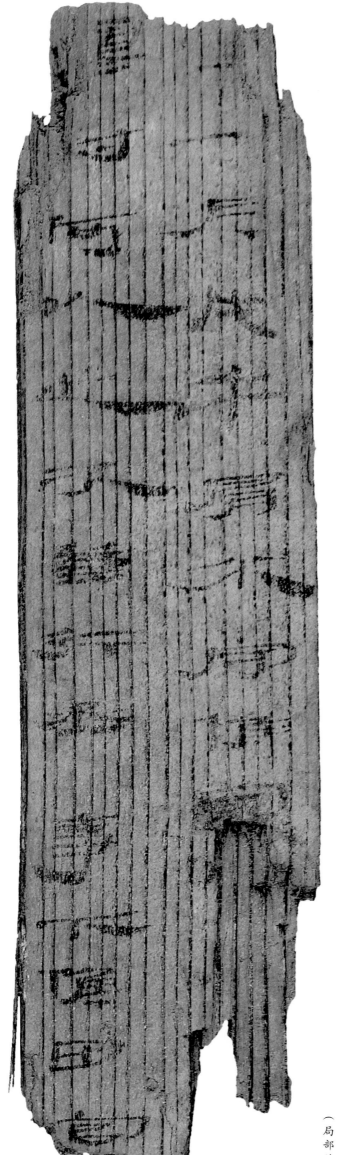

（局部放大）

印曰宋卿私印　73EJT26：1B

（局部放大）

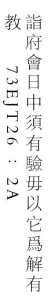

詣府會日中須有驗毋以它爲解有
教
73EJT26：2A

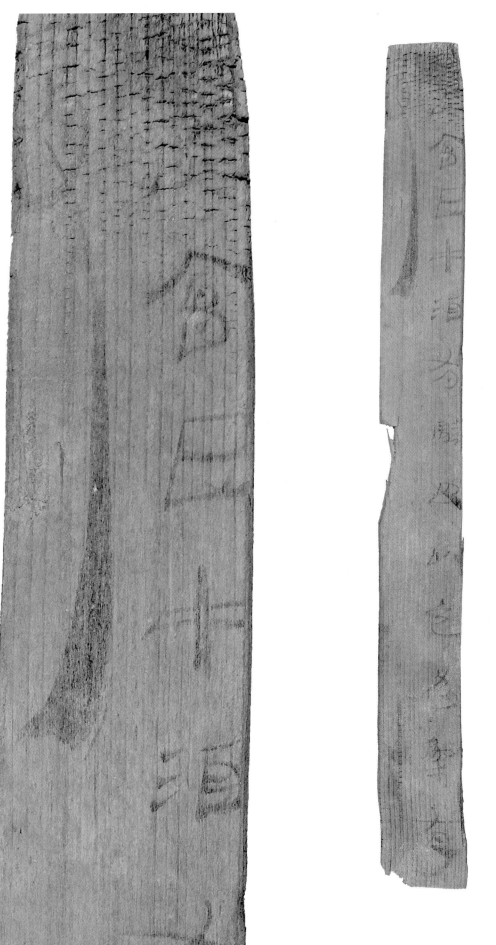

（局部放大）

（局部放大）

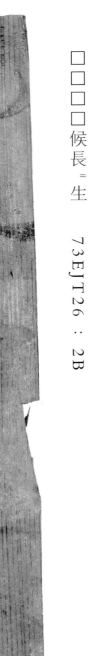

□□□□候長＝生　73EJT26：2B

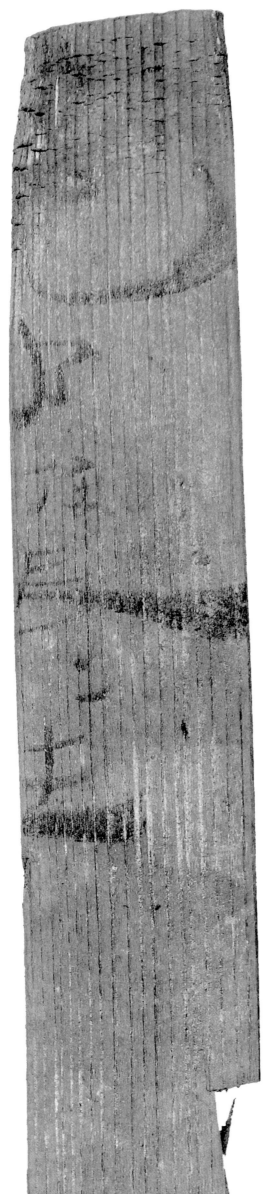

（局部放大）

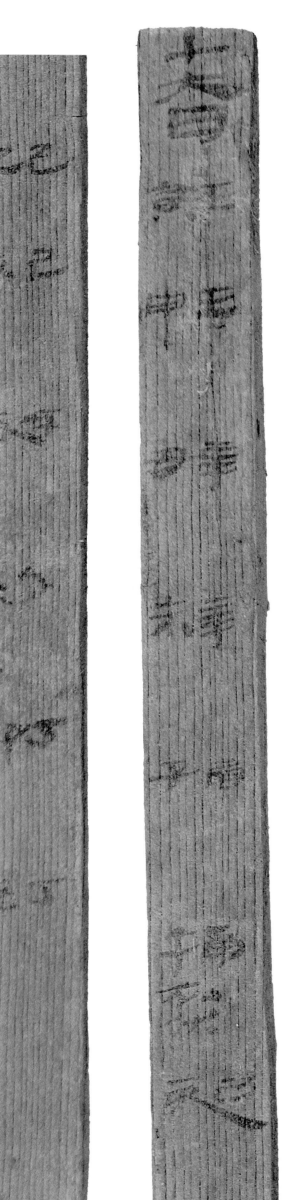

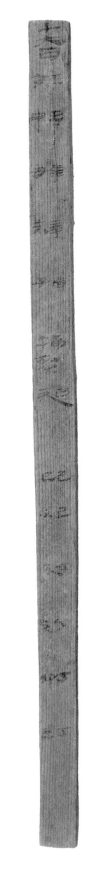

十六日 壬壬辛辛庚庚
　　　寅申丑未子午　初伏
73EJT26：6

己己己戊戊丁丁
亥巳亥辰戌卯酉

（局部放大）

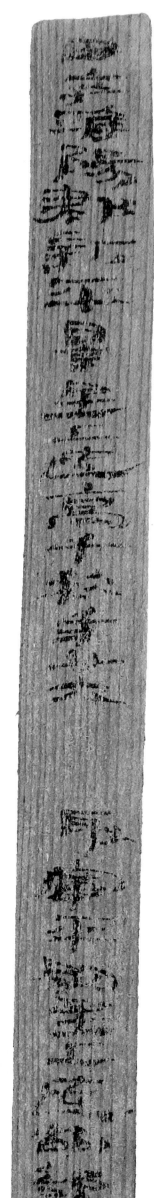

田卒淮陽郡新平景里上造高千秋年廿六　取寧平駟里上造胡部年廿四爲庸丿

73EJT26：9

（局部放大）

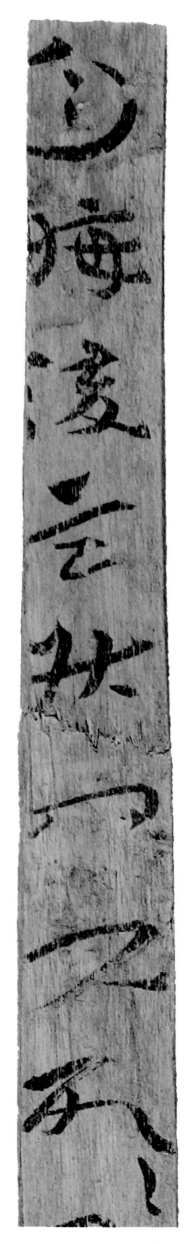

月晦復言狀叩頭死=罪=敢言之
73EJT26：12

（局部放大）

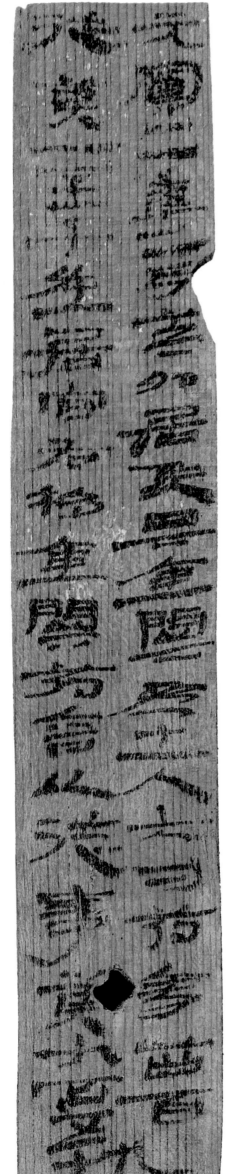

（局部放大）

元鳳二年二月癸卯居延與金關爲出入六寸符券齒百
從第一至千左居官右移金關符合以從事第九百五十九
73EJT26：16

肩水金關　73EJT26：22

（局部放大）

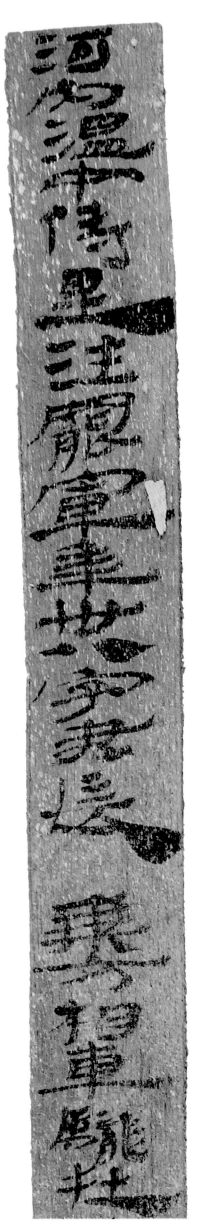

河內溫中侍里汪罷軍年卅八字君長　乘方相車驪牡馬一匹齒十五　八月辛卯入

73EJT26：35

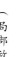

（局部放大）

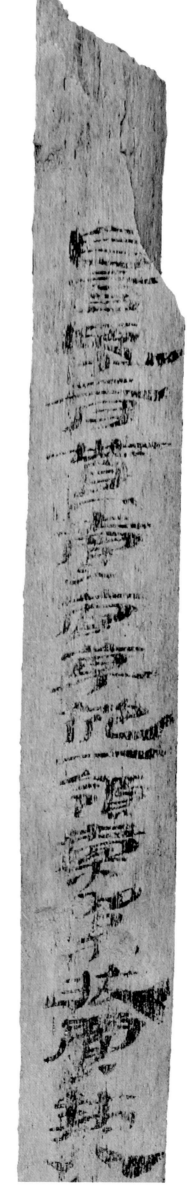

自言迺十二月貰賣菅草袍一領橐絮裝賈錢八觯得壽貴里李長君所任者執適隧長

73EJT26：54

（局部放大）

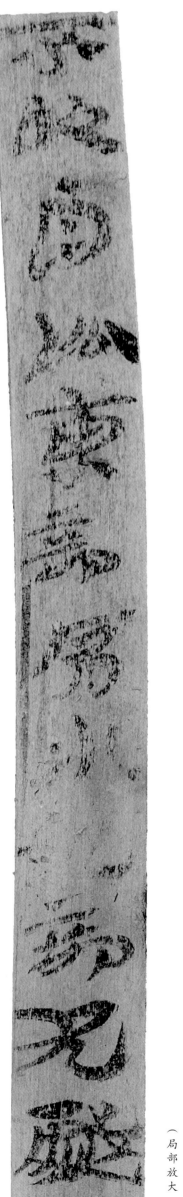

不敢自訟東部肩水記部尤戲孝誠欲告之道涇毋從□得
73EJT26：72

（局部放大）

戊子綬取薪卅八束縣候　73EJT26：227A

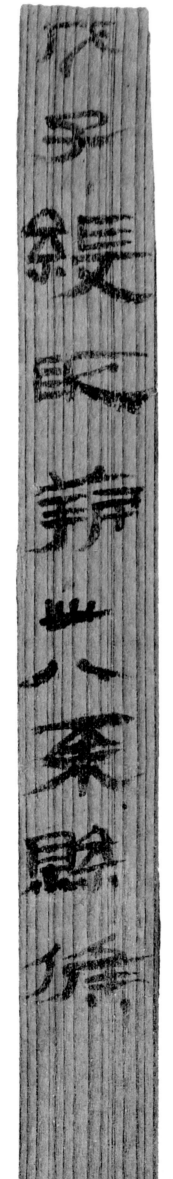

（局部放大）

□肩水都尉府張掖大守府以郵亭次行

73EJT26：233A

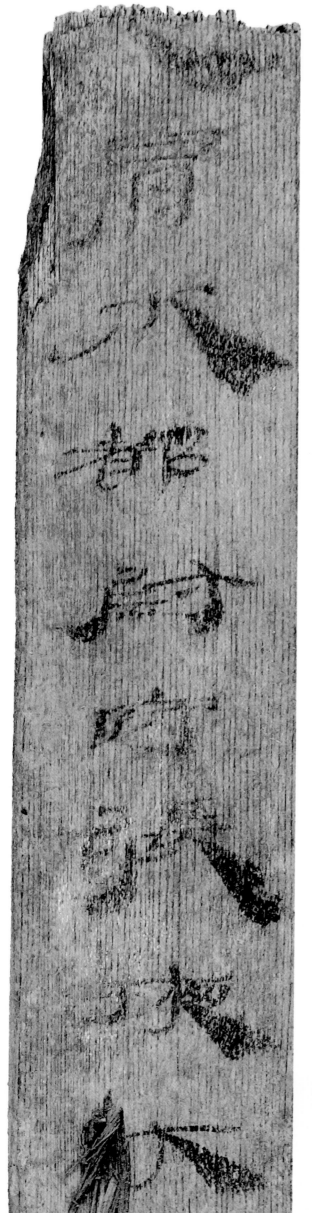

（局部放大）

（局部放大）

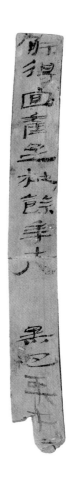

檗得宜產里杜餘年十八黑色車牛一　73EJT27：1

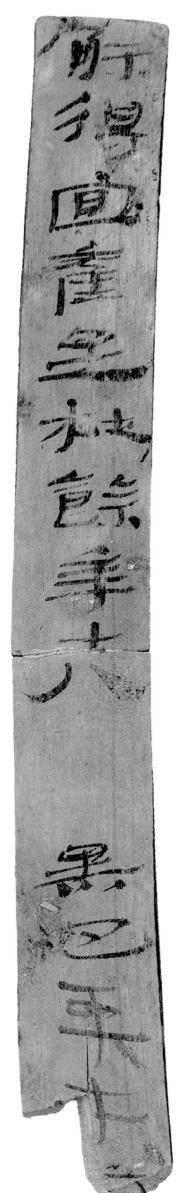

（局部放大）

魯國大里大夫王輔年卅五歲長七尺五寸黑色十月辛巳入牛車一兩弩一矢五十乁

73EJT27：19

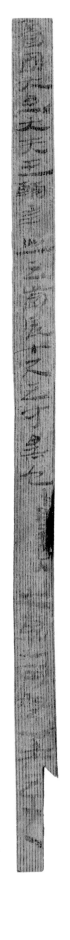

（局部放大）

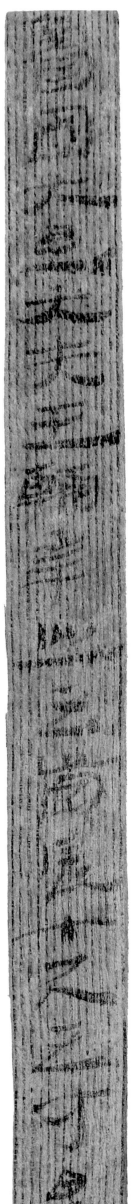

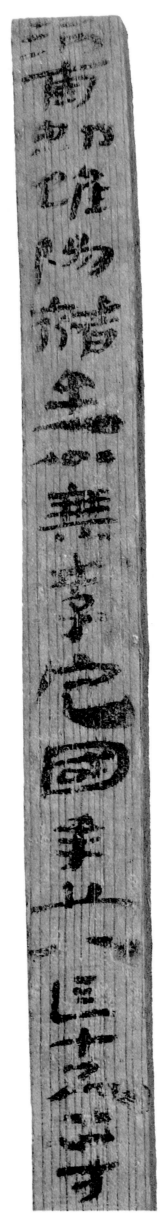

河南郡雒陽褚里公乘李定國年廿八長七尺二寸黑色

73EJT27：20

（局部放大）

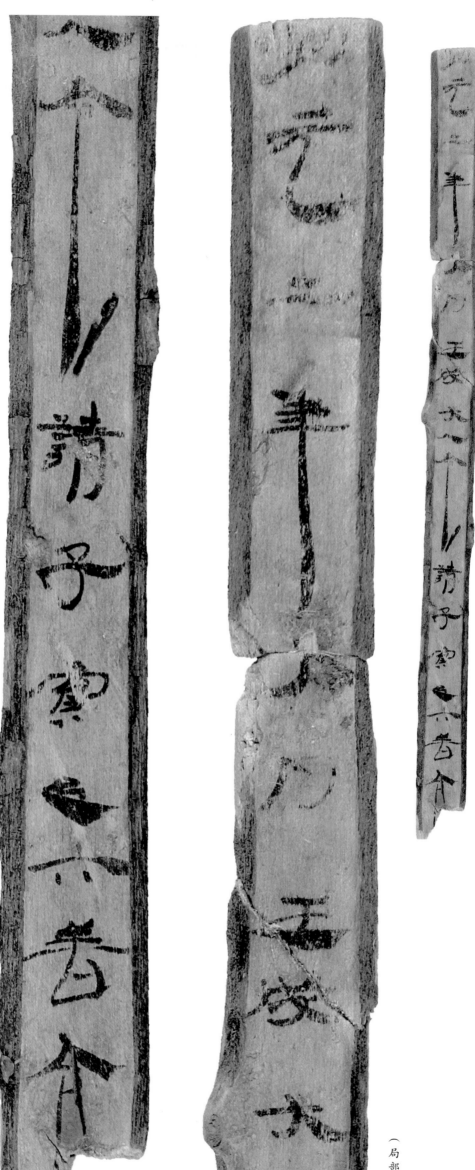

初元二年九月壬戌大人令請子實足下善令

73EJT27：23

（局部放大）

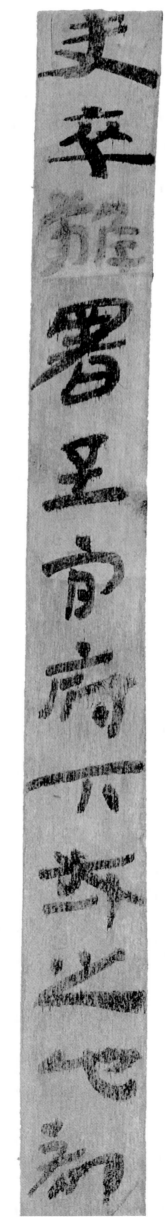

吏卒離署至官府下或之他部以責裘爲名與卒□□□不

73EJT27：24

（局部放大）

驿北亭卒日迹檮　73EJT27：44A
驿北亭卒日迹檮　73EJT27：44B

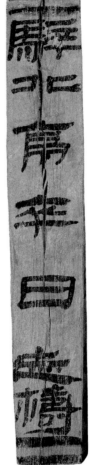
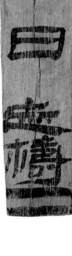

驿北亭卒日迹檮　73EJT27：44C
驿北亭卒日迹檮　73EJT27：44D

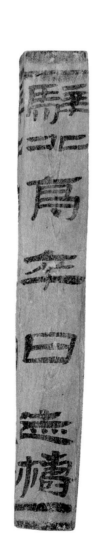
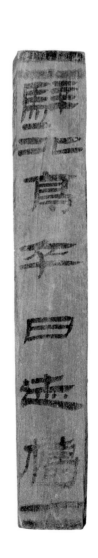

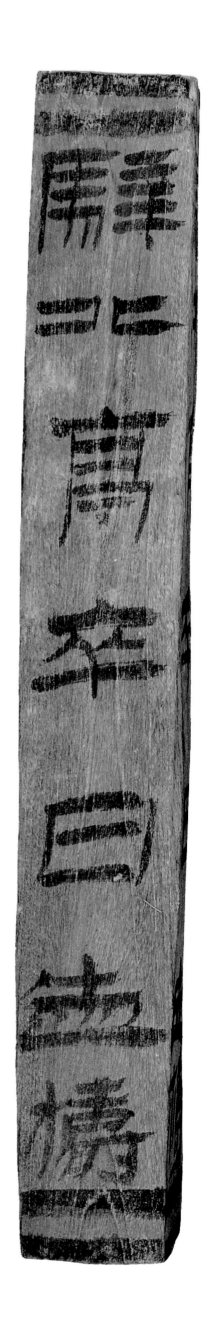
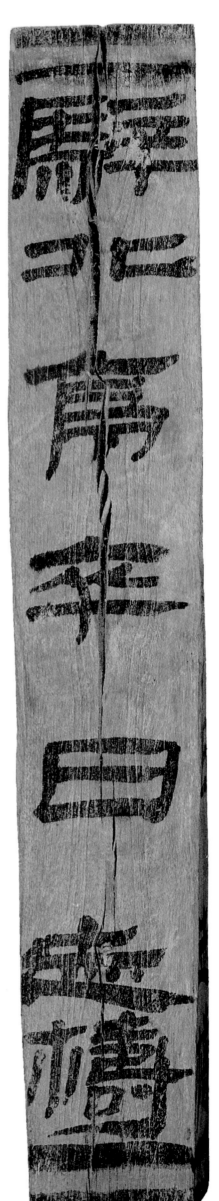

（局部放大）

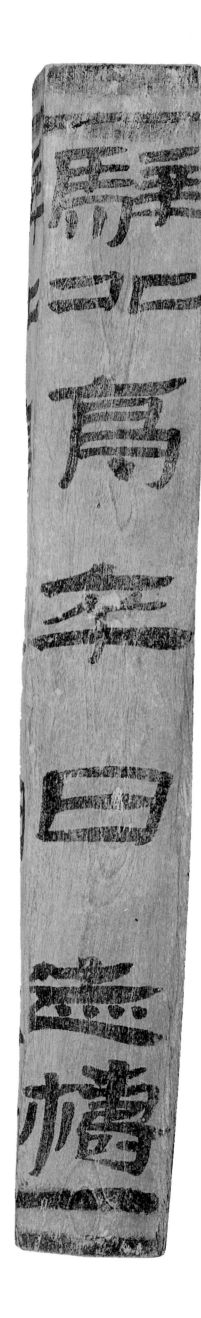
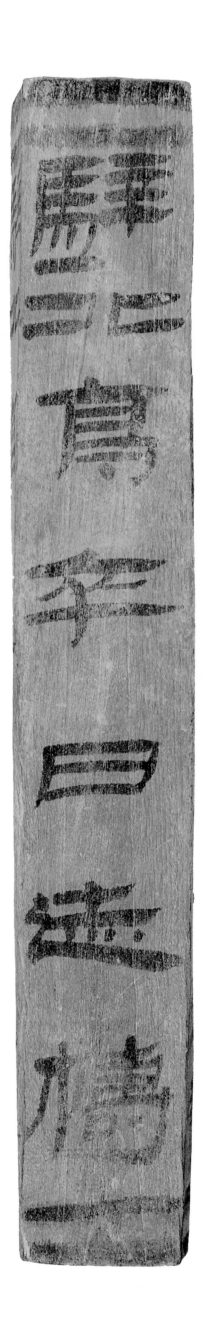

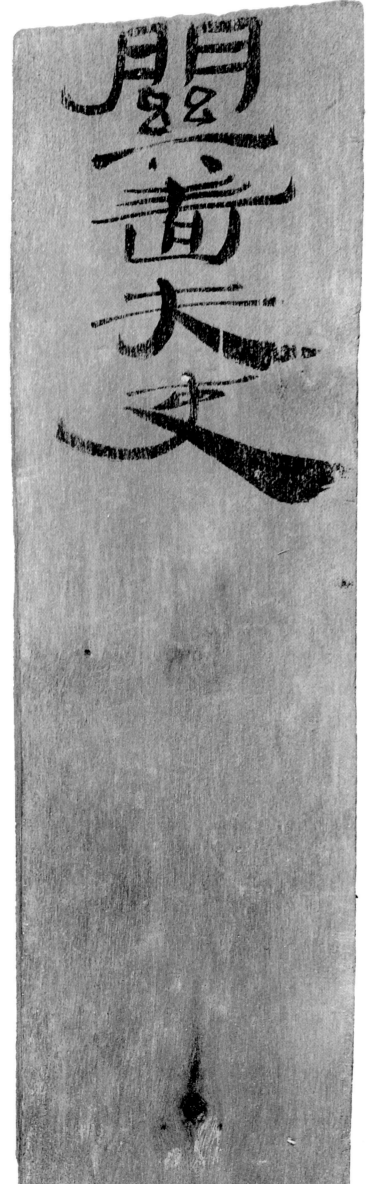

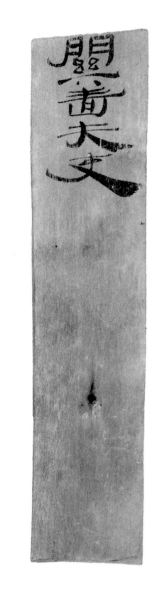

關嗇夫吏　73EJT27：45

（局部放大）

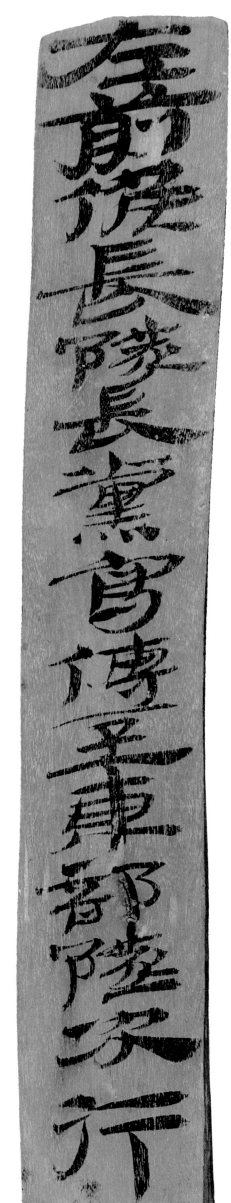

左前候長隧長黨寫傳至東部隧次行　73EJT27：46

（局部放大）

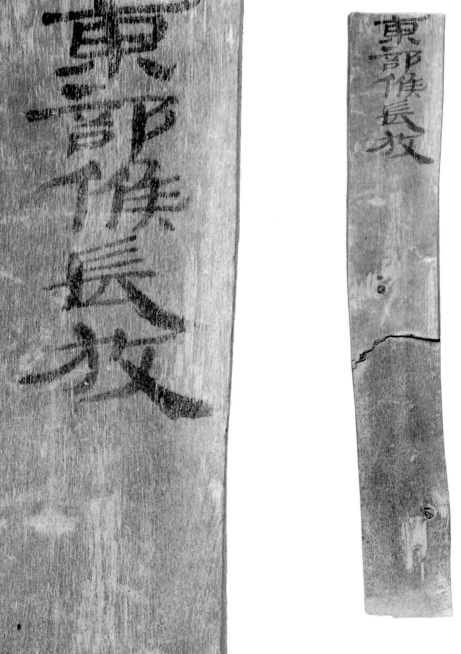

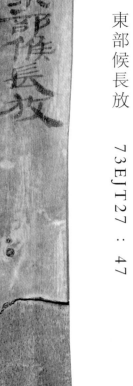

東部候長放　73EJT27：47

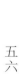

（局部放大）

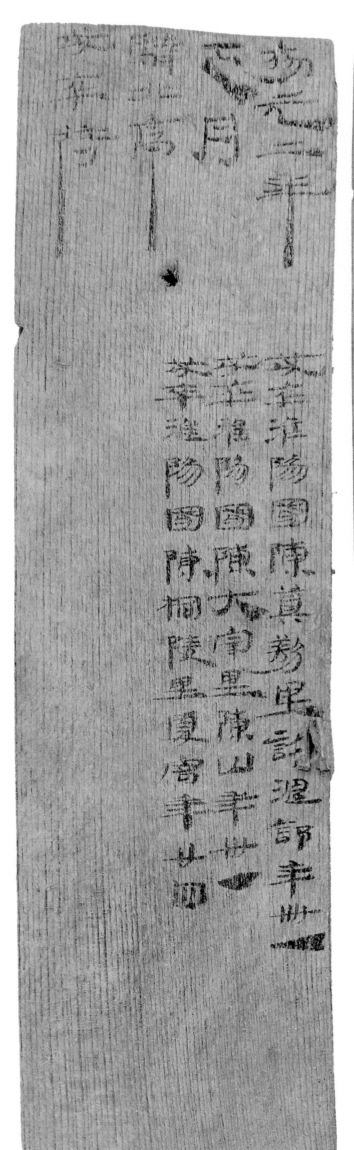

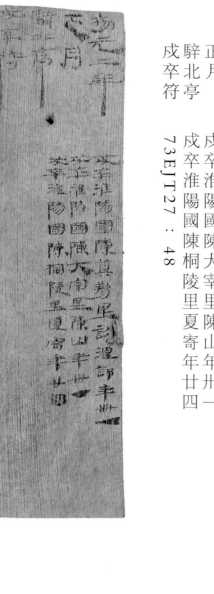

（局部放大）

初元二年　戌卒淮陽國陳莫勞里許湛舒年卌一
正月　　　戌卒淮陽國陳大宰里陳山年卅一
駟北亭　　戌卒淮陽國陳桐陵里夏寄年廿四
戌卒符
73EJT27：48

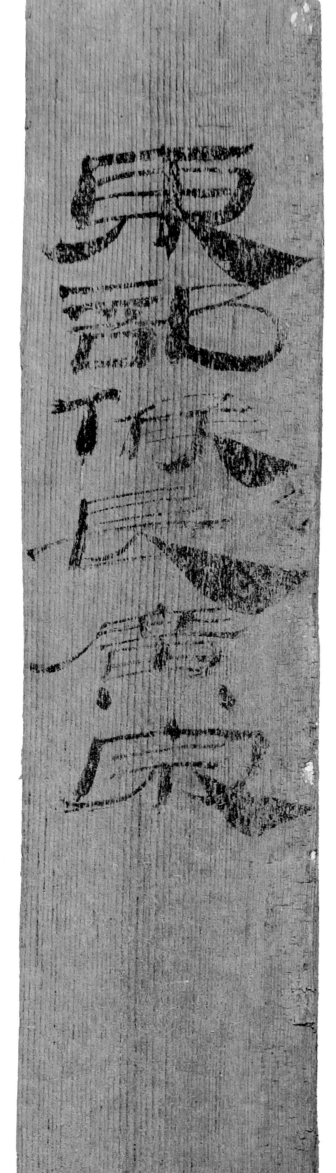

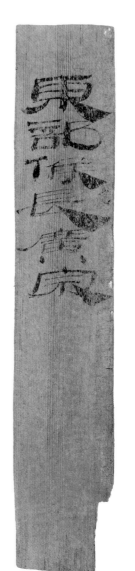

東部候長廣宗　73EJT28：1

（局部放大）

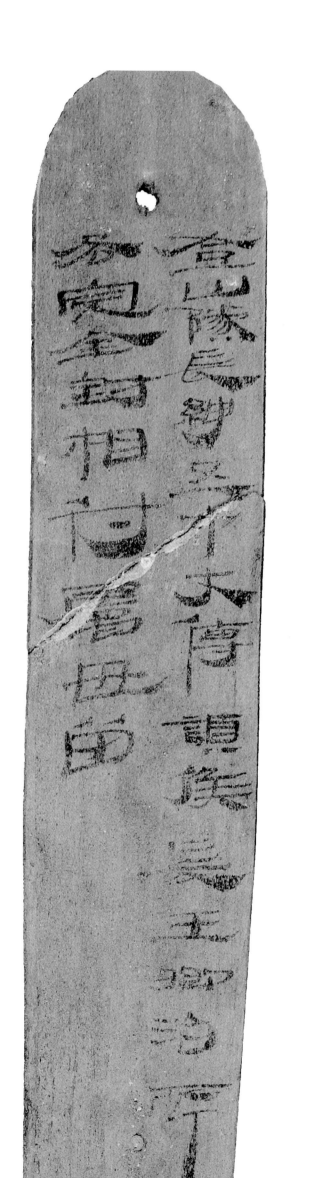

（局部放大）

登山隧長紳五十丈傳詣候長王卿治所
各完全封相付屬毋留　73EJT28：10

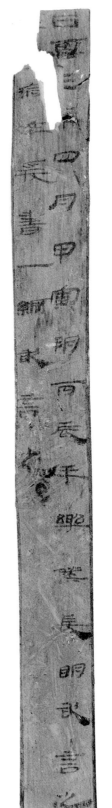

甘露三年四月甲寅朔丙辰平樂隧長明敢言之
□□病卒爰書一編敢言之　73EJT28：16

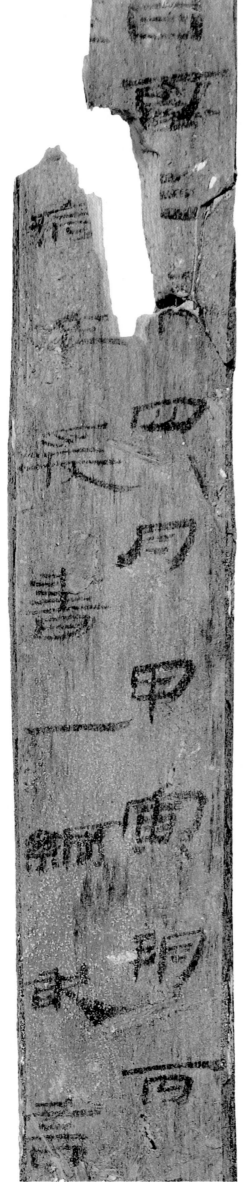

（局部放大）

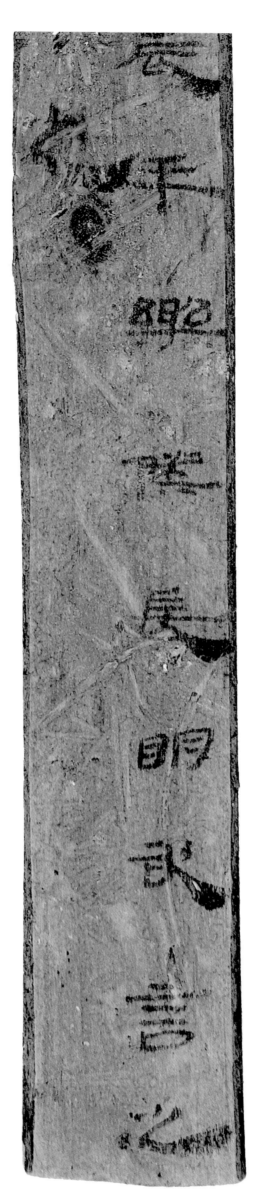

（局部放大）

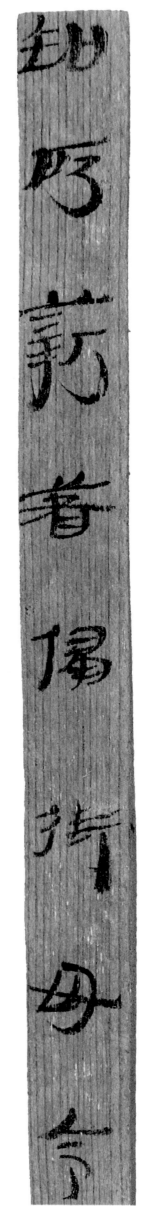

知所薪著侵街毋令到不辦毋忽如律　73EJT28：26

（局部放大）

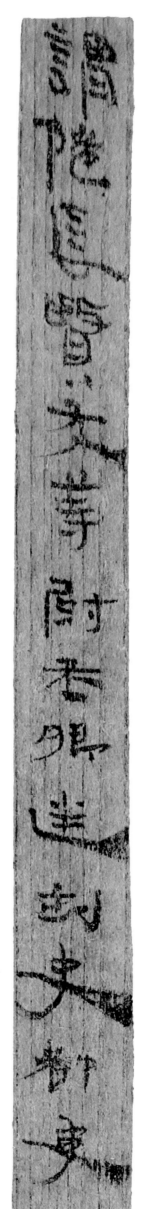

謂隧長賢友等尉丞卿送刺史都吏北遷谷壹二行東塞檄到賢友等

（局部放大）

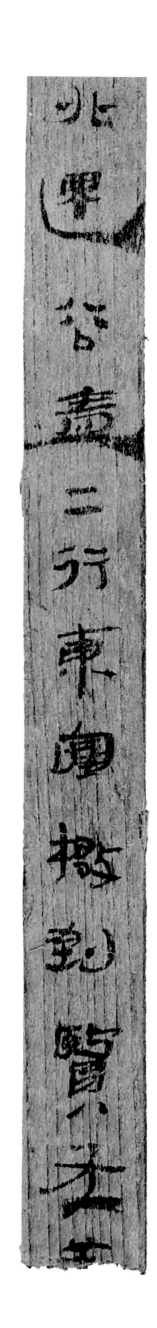

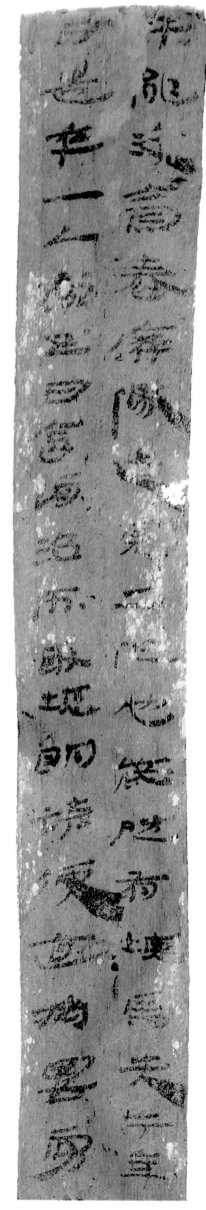
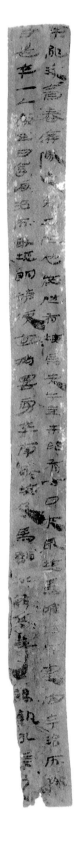

未能汲齊春靡徼迹見二作它歲隧有塢馬矢今年未昭有古曰夜取塢馬唯治所塞官今治所檄
曰遣卒一人索五日食詣治所取塢明請便道將要虜卒南塢取及馬願□□高等謁執敢言之
73EJT28：107

（局部放大）

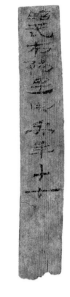

昭武市陽里周禹年十七　73EJT29：2

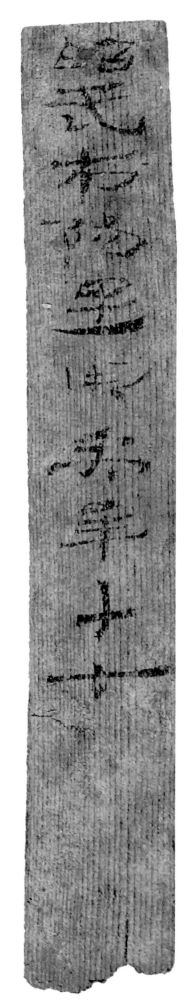

（局部放大）

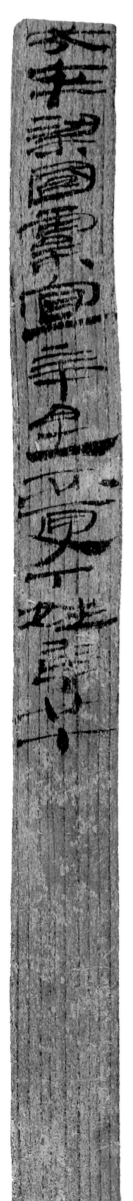

（局部放大）

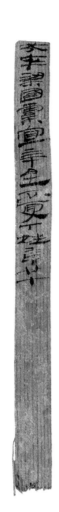

戍卒梁國虞宜年里不更丁姓年廿七　73EJT29：96

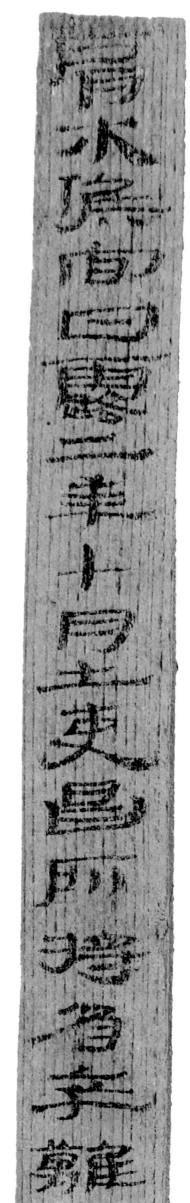

肩水候官甘露二年十月士吏昌所將省卒離茇日作簿

73EJT29∶97

（局部放大）

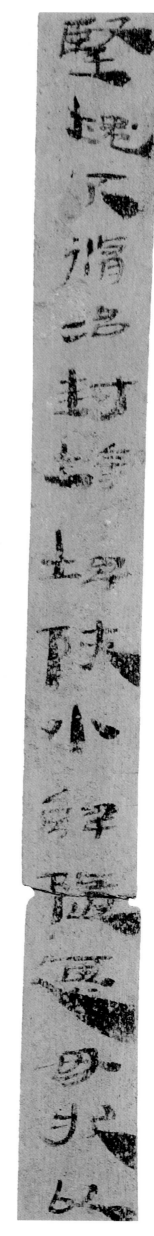

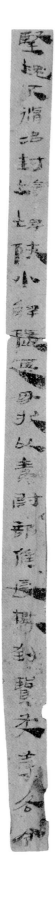

堅塊不脩治封埒埤陝小解隨甚毋狀以責尉部候長橜到賢友等各令

73EJT29：98

（局部放大）

田卒貝丘莊里大夫成常幸年廿七　庸同縣厝期里大夫張收年卅長七尺

73EJT29：100

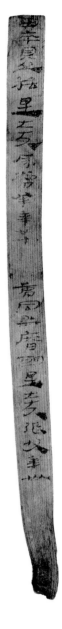

（局部放大）

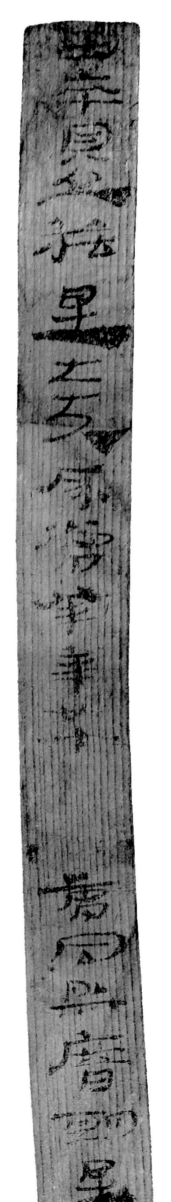

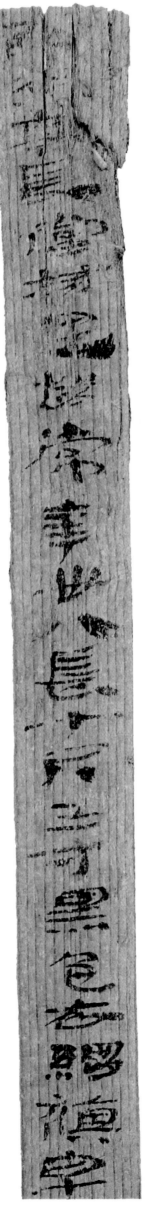

（局部放大）

簳得亭長當城里趙常年卅八長七尺五寸黑色衣緰襦皁布單衣白布綺　元康二年七月辛卯入弓一矢五十劍一　馬一匹卩

73EJT29：108

輻車一乘

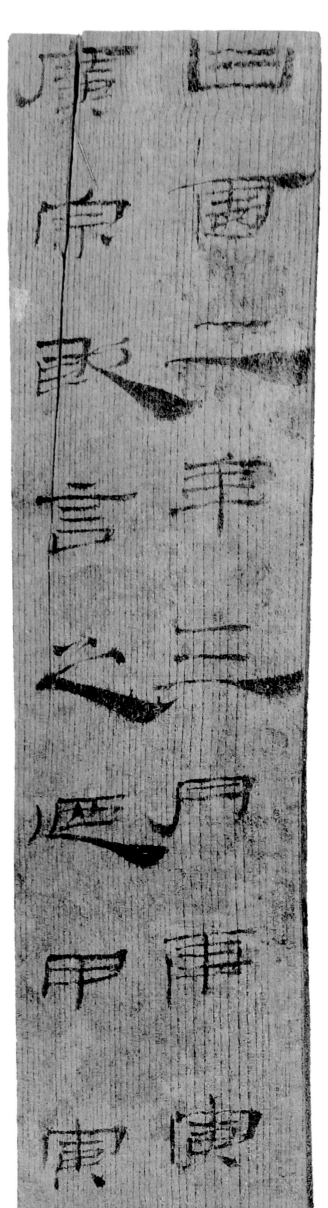

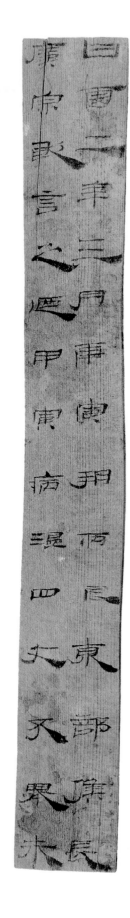

甘露二年三月庚寅朔丙辰東部候長
廣宗敢言之酉甲寅病溫四支不舉未
73EJT29：115A

（局部放大）

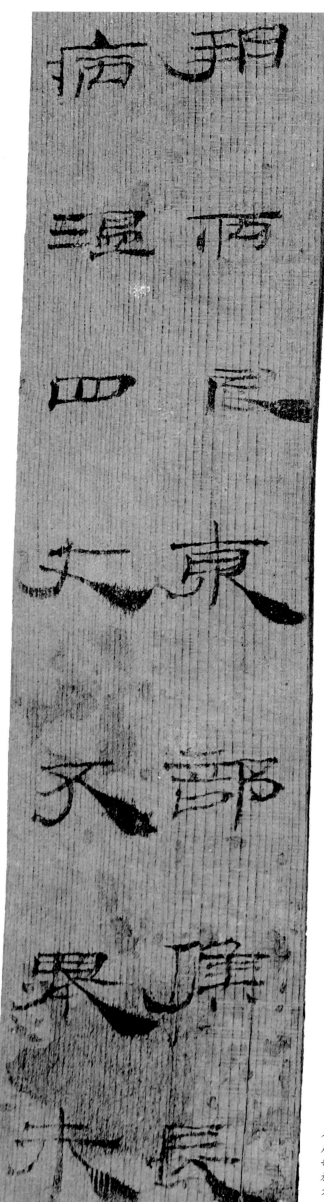

（局部放大）

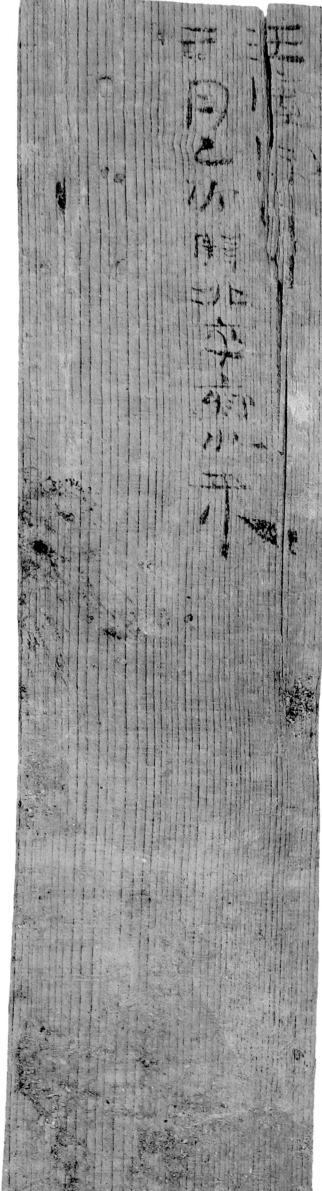

王廣宗印

三月己卯驛北卒齊以來　73EJT29：115B

（局部放大）

能視事謁報敢言之　73EJT29：116

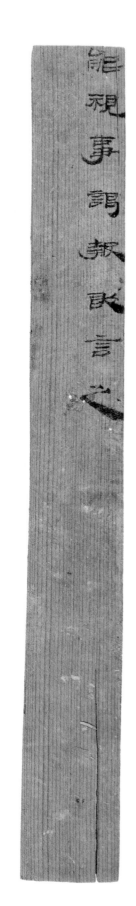

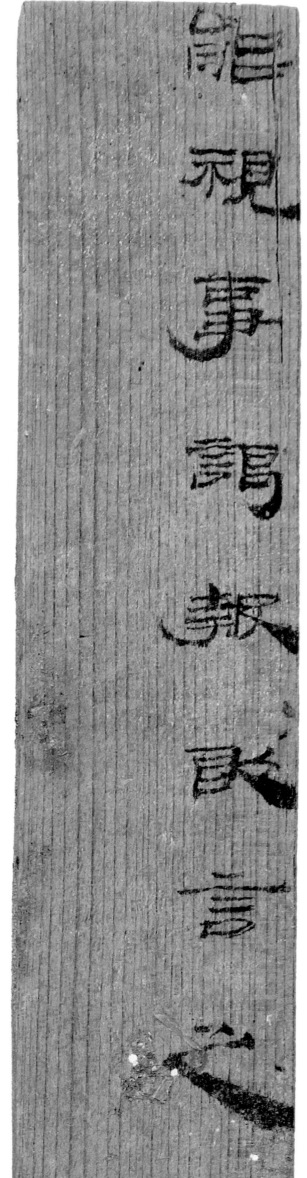

（局部放大）

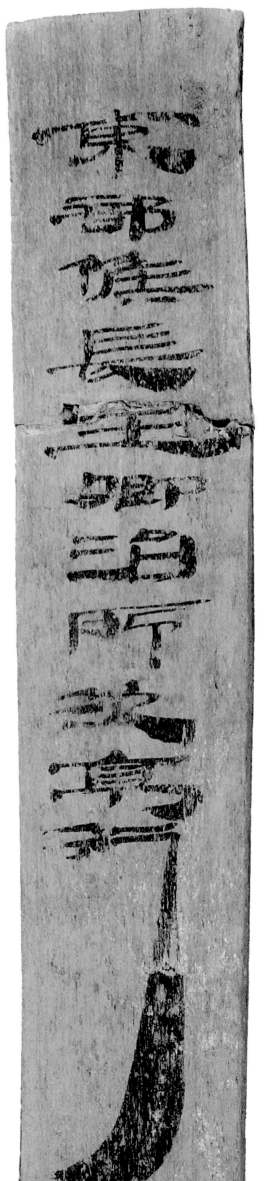

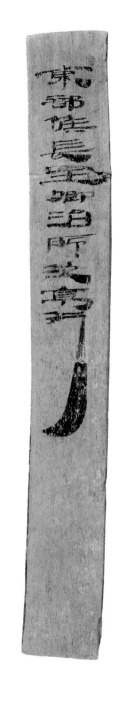

東部候長王卿治所次亭行　73EJT29：123

（局部放大）

六石具弩一完　73EJT29：126A

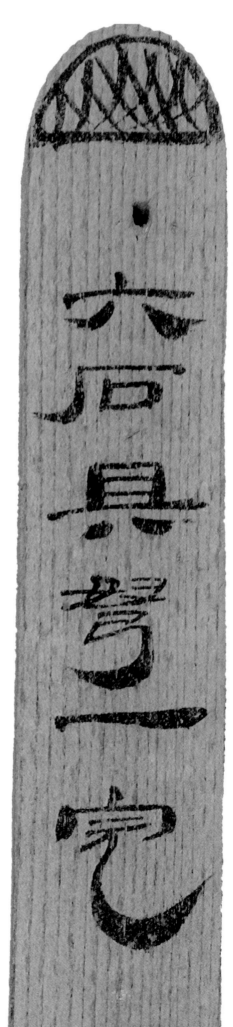

（局部放大）

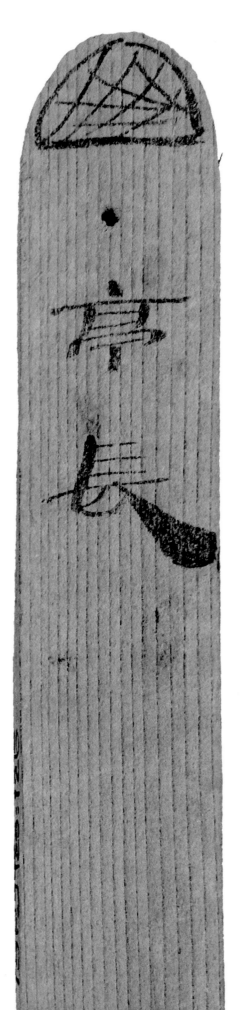

（局部放大）

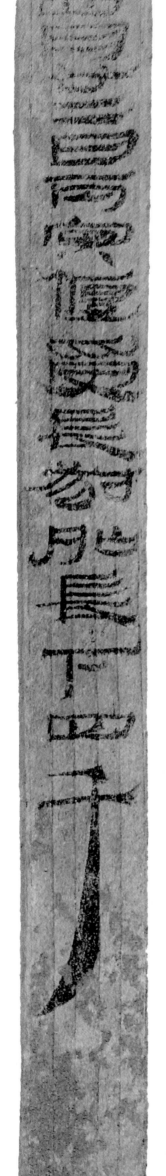

四月廿二日丙寅偃受長叔外長下四千　73EJT30：1

（局部放大）

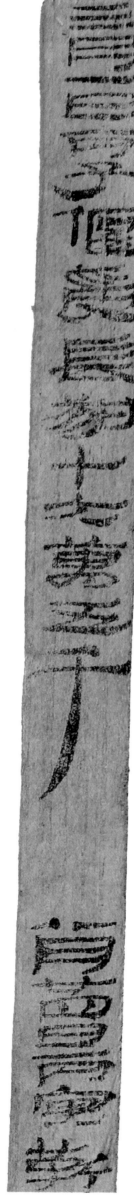

三月一日丙子偃受長叔十六萬五千　八月廿四日丙寅靳長叔入錢五千五百偃受　73EJT30：2

（局部放大）

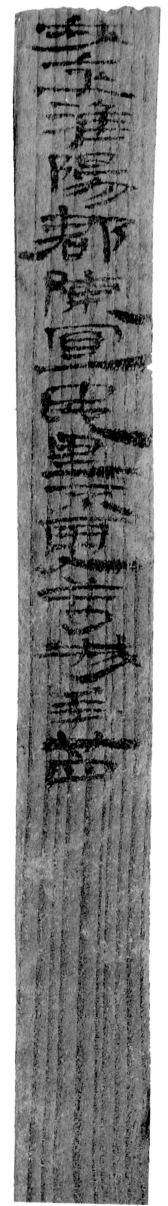

戍卒淮陽郡陳宜民里不更苟城年廿四　73EJT30：3

（局部放大）

六月餘犂金五 其一破傷
四完
73EJT30：4

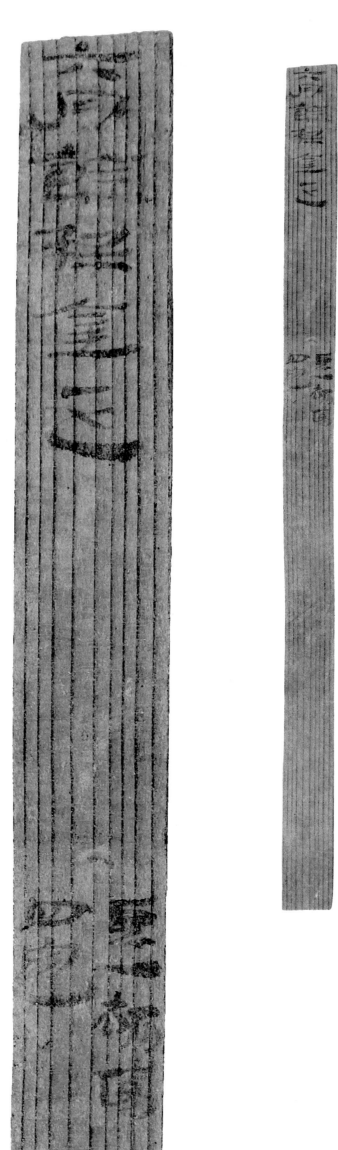

（局部放大）

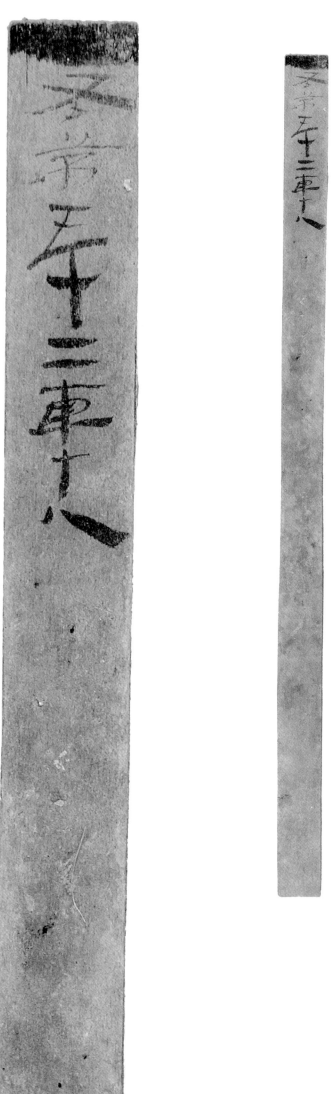

右第五十二車十人　73EJT30：5

（局部放大）

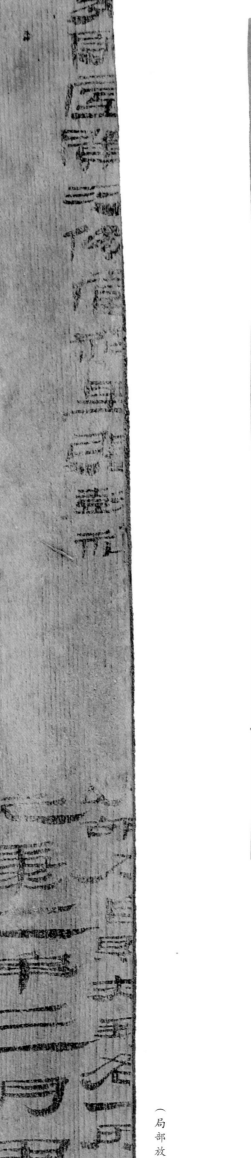

死罪屋闌游徼當禄里張彭

祖以胡刀自賊刺頸各一所以辜立死

元康二年三月甲午械轂屬國各在破胡受盧水男子翁□當告

73EJT30：6

（局部放大）

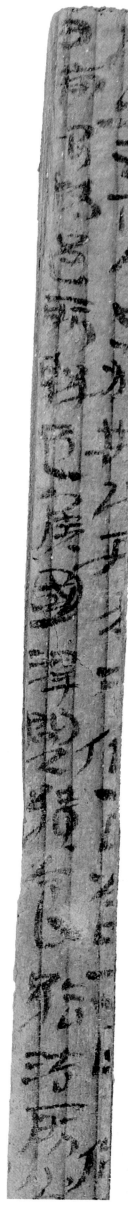

（局部放大）

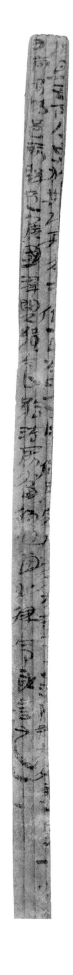

城旦五百人□施刑詣居延……施刑□□淮陽郡城父幸里□□□
日前謁移過所縣邑侯國津關續食給法所當得毋留如律令敢言之□□

73EJT30：16

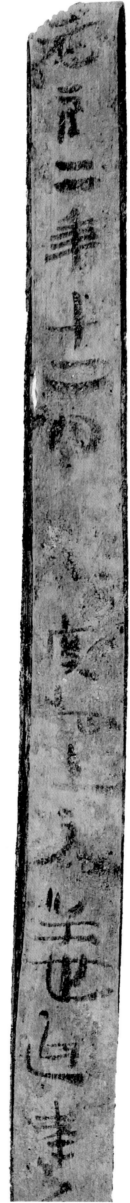

元康二年十二月 廣地士吏樂世迎奉錢敢言之　樂世奉錢車二兩

府吏與塞外吏家車　73EJT30：17

（局部放大）

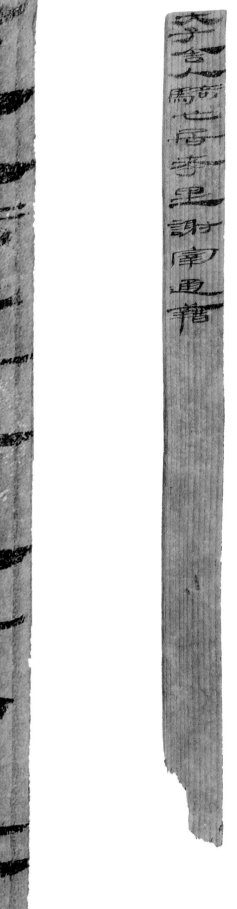

大子舍人騎弋居孝里謝宰通籍　73EJT30：22

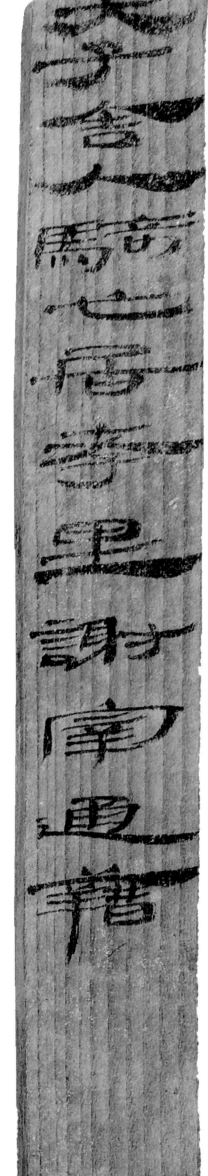

（局部放大）

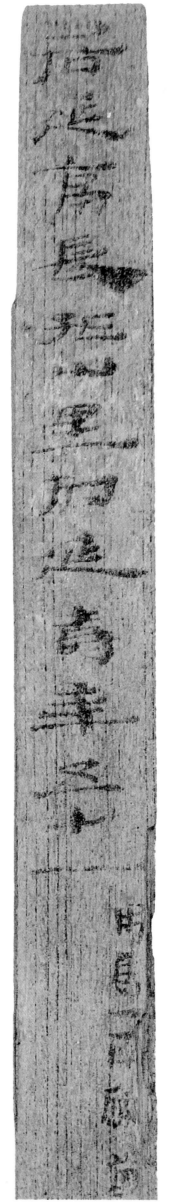

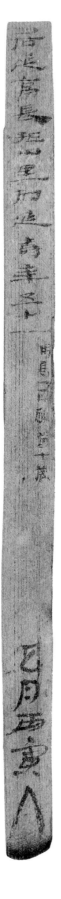

居延亭長孤山里刑延壽年五十一用馬一匹驪齒十歲 正月丙寅入　73EJT30：23

（局部放大）

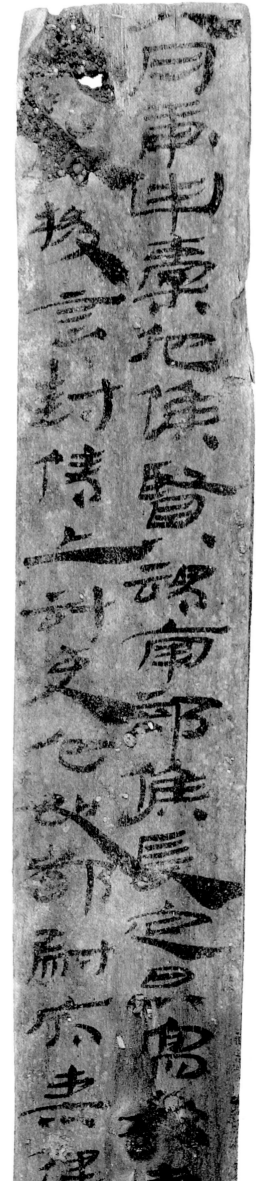

（局部放大）

八月庚申橐佗候賢謂南部候長定昌寫移書到逐捕驗問害奴山柑等言案致收責
□記以檄言封傳上計吏它如都尉府書律令／尉史明
73EJT30：26

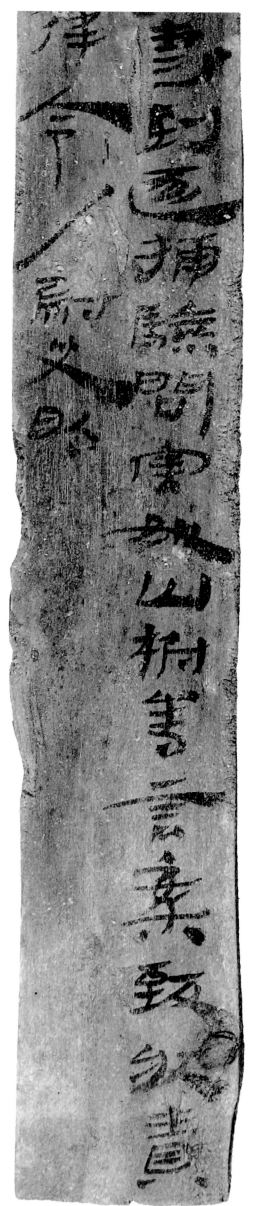

（局部放大）

宣伏地言
稚萬足下善毋恙勞道決府甚善願伏前會身小不快更河梁難以故不至門下
拜謁幸財罪請少偷伏前因言累以所市物謹使＝再拜受幸
願稚萬以遣使天寒已至須而以補願斗食遣之錢少不足請知數
□□推奏叩頭幸甚謹持使奉書宣再拜
□□張宣
73EJT30：28A

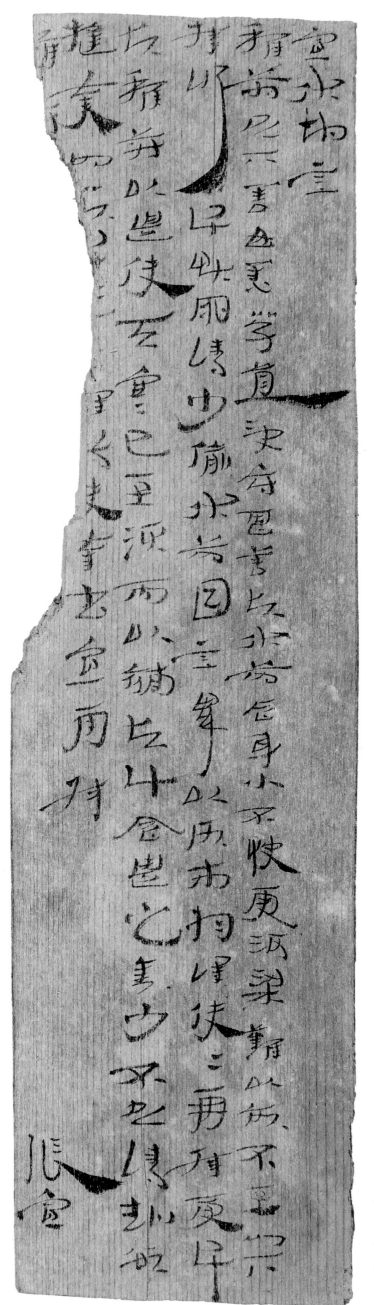

（局部放大）

前寄書……言必代贛取報言都尉府以九月十六日
召禹對以表火□□□責致八日乃出毌它緩急禹叩頭多問功如稚公少負聖君幼闌
子贛郵君莫旦龐物諸兒宜馬昆弟君都得之何齊・負贛春王子明君子卿長君子恩政君
回昆弟子都君・見朱贛中君子實少平諸嫂請之孔次卿平君賞稠卿春君禹公幼闌
得換爲令史去置甚善辱幸使肩水卒史徐游君薛子真存請甚厚禹叩=頭=
今幼闌見署何官未曾肯教告其所不及子贛射罷未□

73EJT30：28B

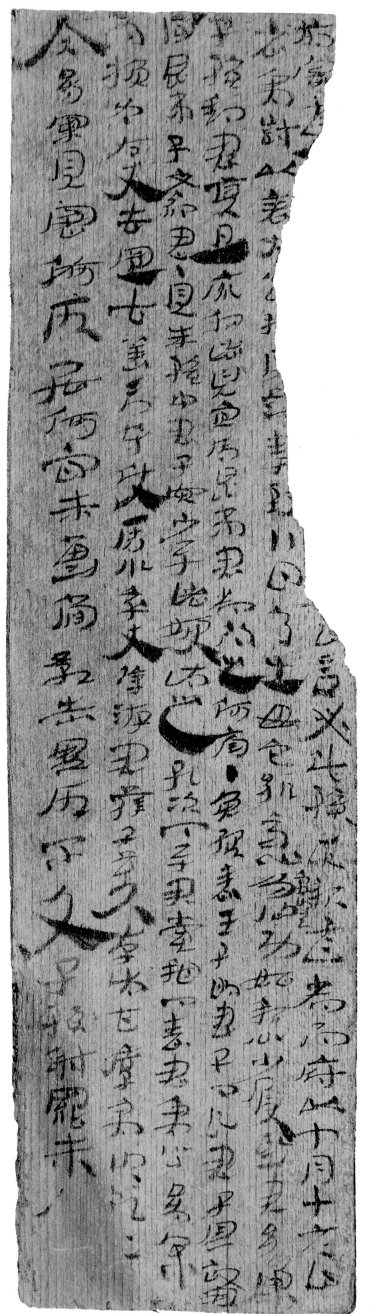

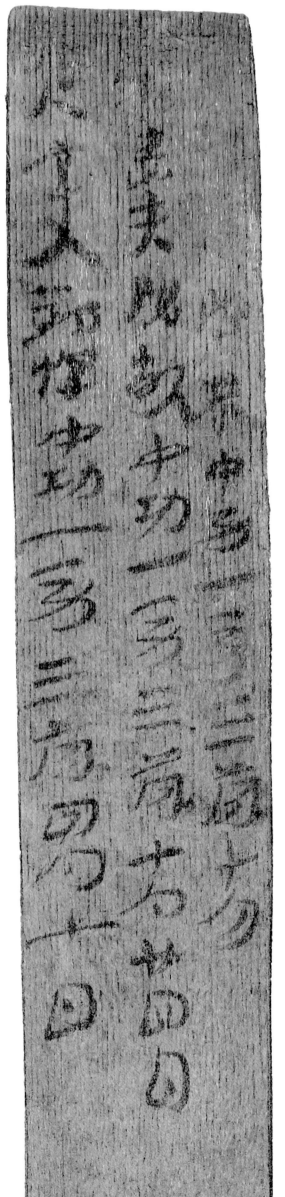

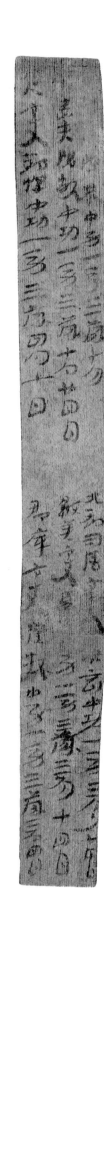

□都尉屬陳恭中功一勞三歲十月　北部司馬令史樂音中功一勞三月廿四日

□嗇夫隗敞中功一勞三歲十月廿四日　顯美令史馬□中功一勞三歲三月十四日

居延令史鄭惲中功一勞三歲四月七日　郡庫令史崔枚中功一勞三歲三月四日　　73EJT30：29A

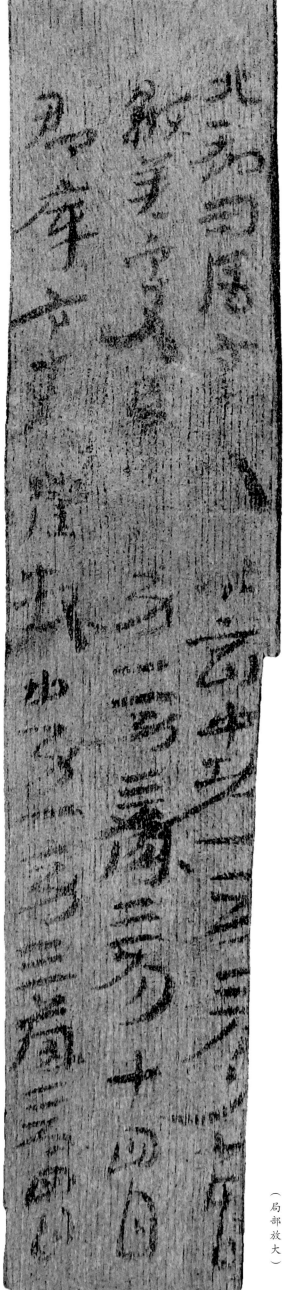

□□千人令史郭良中功一勞三月　大□令史傅建功一勞三歲八月十日
□□都尉屬傅博中功一勞三歲八日居延都尉屬孫萬中功一勞二歲一月
□千人令史諸戎功勞一勞二歲十月十一日　73EJT30：29B

（局部放大）

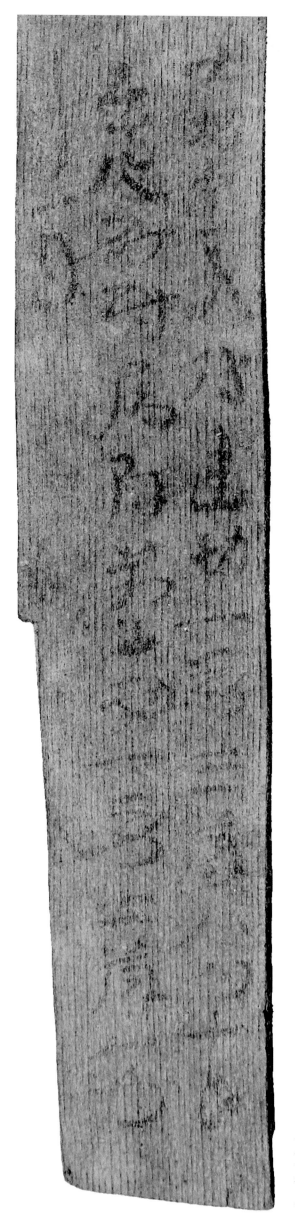

（局部放大）

圖書在版編目（CIP）數據

肩水金關漢簡書法·二／張德芳，王立翔主編
．－－上海：上海書畫出版社，2018.8
（簡帛書法大系）
ISBN 978-7-5479-1884-5

I.①肩… II.①張…②王… III.①竹簡文－法書
－中國－漢代 IV.①J292.22

中國版本圖書館CIP數據核字（2018）第166270號

拍攝　張德芳

釋文　張德芳

簡帛書法（大系）

肩水金關漢簡書法·二

張德芳　王立翔　主編

責任編輯　孫暉　張恒煙
審　讀　田松青
封面設計　王崢
技術編輯　顧杰

出版發行　上海世紀出版集團
　　　　　上海書畫出版社
地址　上海市延安西路593號　200050
網址　www.ewen.co
　　　www.shshuhua.com
E-mail　shcpph@163.com
印刷　上海界龍藝術印刷有限公司
經銷　各地新華書店
開本　889×1194mm　1/12
印張　8.67
版次　2018年12月第1版
　　　2018年12月第1次印刷

書號　ISBN 978-7-5479-1884-5
定價　68.00圓

若有印刷、裝訂質量問題，請與承印廠聯係